베를린, 기억의 예술관

베를린,
기억의 예술관

도시의 풍경에 스며든
10가지 기념조형물

글 + 사진
안상원

반비

차례

역사를 기억하는 가장 예술적인 방식

역사의 흐름 속에 도시의 풍경은 빠르게 혹은 느리게 변해 간다. 하지만 오랜 시간이 흘러도 그 도시의 사람들이 되새기는 기억들이 있 다. 역사적인 사건과 인물들 그리고 그들이 활동했던 특정한 장소가 그런 것 들이다. 과거에 대한 강렬한 기억들은 서적, 물건, 그림 같은 자료로 치환되 어 박물관 속에 남겨지기도 하지만, 건축물이나 기념조형물 같은 물질적인 형태로 공공장소에 자리 잡기도 한다. 특히 도시의 역사를 응축한 상징적인 기념조형물들이 그 도시의 정체성을 형성한다.

이런 관점에서 보면 도시 전체가 거대한 기념 공간이라고 할 만큼 곳곳에 다양한 기념조형물들이 산재한 베를린은 매우 주목할 만한 도시다. 더욱이 두 번의 세계대전과 동서 분단 그리고 재통일로 이어지는 격

동의 현대사를 통과해온 독일의 수도 베를린은 여전히 남북 분단의 현실과 마주한 한국 사회가 철저히 참고하고 탐구해야 할 대상이기도 하다.

　　　　기념조형물은 주로 미술과 건축의 형식으로 제작되어 대부분 광장, 대로, 공원, 관청처럼 다중이 이용하는 공공장소 또는 역사적 장소에 설치되기 마련이다. 과거엔 이런 공공장소에 위인들의 동상이나 대형 조형물이 높은 기단과 좌대 위에 세워져서 대중들의 시선을 끌어 모았다. 그것은 마치 숭배해야 할 대상처럼 자리 잡고 있었다. 이처럼 국가와 지배계층의 이념과 권위를 강조하는 웅장한 기념조형물들은 오늘날엔 구태의연한 형식이 되어버렸다. 우리나라에서는 최근 들어 조금씩 변화하고 있지만, 안타깝게도 이렇게 구태의연한 형식의 기념조형물들이 여전히 다수인 실정이다. 더구나 동학농민운동, 4·19혁명, 5·18민주화운동 등을 기리는 기념조형물들조차도 한결같이 높이 솟은 탑의 형태로 만들어져 있다. 부당한 지배 권력에 저항했던 역사적 사건을 기리는 방식이 권위적인 형식을 벗어나지 못한다는 것은 역설적이다. 공공장소의 기념조형물들은 중앙 및 지방 정부의 지원하에 조성되는 경우가 많아 그 사회의 중심적인 가치관이 투영되기 쉽다. 그렇기에 기념조형물들만 관찰해도 그 사회가 보수적인지 개방적인지 추측해볼 수 있다.

　　　　20세기 후반부터 공공미술의 개념들은 다양하게 확장되고 발전해왔다. 그에 따라 기념조형물의 형식과 내용에도 많은 변화가 일어

나고 있다. 이제 기념조형물은 역사적으로 의미 있는 장소에 설치되어야 할 뿐만 아니라, 주변 환경과 조화롭게 예술적으로 형상화되었을 때 훨씬 설득력이 있다는 견해가 지배적이다. 그것은 이른바 '장소 특정적 미술(site-specific art)'로서 기념조형물이라고 말할 수 있다. 이렇게 장소의 맥락과 의미에 적합하게 설치된 기념조형물의 좋은 사례들을 만날 수 있는 도시가 바로 베를린이다.

<p align="center">† † †</p>

이 책에서 나는 베를린 기념조형물들의 공통된 특성에 주목했다. 그 기념조형물들은 대부분 역사적인 기억을 품은 장소에 밀착된 느낌을 준다. 광장의 지하에 숨은 듯이 설치되어 있거나, 광고판, 버스 정류장, 기차 승강장, 보도블록 등 도시의 일상을 구성하는 요소처럼 만들어져 있기도 하다. 또 공원처럼 조성되어서 사람들이 쉽게 접근하고 체험하고 머무를 수도 있으며, 베를린장벽처럼 동서 분단의 유산이지만 사람들이 즐겨 찾는 관광지가 된 곳도 있다. 이처럼 일상적인 풍경과 단절되지 않도록 제작, 설치된 방식을 나는 '도시의 피부에 스며드는 형식'이라고 오래전부터 정의해 왔다. 이런 형식이야말로 기념조형물이라는 '예술이 역사를 기억하는 방식'으로 적절하다고 생각한다. 도시의 피부 깊숙이 침투하지 못하고 겉도는 기념조형물은 도시의 정체성을 형성하는 것과 무관한 장식품에 불과하다.

　　자극 과잉의 현대 도시에서 기념조형물마저 사람들의 말 초신경만을 건드리는 역할을 해서는 안 될 것이다. 그저 웅장하고 장식적이고 선전적인 것을 기념조형물이라고 떠올리는 통념에서 벗어나야 한다. 기념조형물엔 도시의 역사가 녹아 있어야 하고, 그 역사에 대한 기억이 설명적인 수준을 넘어 특유의 예술적 감성과 형식으로 승화되어 있어야 한다. 따라서 역사적인 기억을 매개하는 예술 작품으로서 하나의 기념조형물을 경험한다는 것은 미적인 체험과 더불어 역사에 대한 이해 그리고 그 역사 속의 인간들이 겪었던 아픔과 기쁨까지 모두 공감하는 행위라고 할 수 있다. 또한 기념조형물은 역사의 교훈뿐 아니라 인간 존재에 대해 성찰하도록 만든다. 결국 기념조형물은 현재를 살아가는 사람들을 위한 것이다.

　　과거가 남긴 기억에는 좋은 것과 나쁜 것이 뒤섞여 있다. 개인의 기억이라면 좋은 기억만 남기고 나쁜 기억은 잊으려고 할 수도 있다. 하지만 공동체에 깊이 각인된 역사의 기억이라면 그것이 좋든 싫든 전부 되새겨야 한다. 모든 과거의 역사는 현재와 미래를 비추는 거울이기 때문이다. 그러한 거울 같은 역할을 하는 기념조형물에는 기념비, 기념탑, 기념상, 기념관, 기념공원, 기념장소 등이 포함된다. 이러한 것들을 보통은 '기념물'이라고 부르기도 하지만, 희귀한 자연물이나 문화재에도 기념물이라는 단어를 사용하기 때문에 이 책에서는 예술적인 조형 작업의 과정을 거쳐 만들어진 기념물이라는 점을 강조하여 '기념조형물'로 통칭한다.

영어에서는 기념조형물을 메모리얼(memorial)이나 모뉴멘트(monument) 등으로 부르는데, 독일어에서도 이에 해당되는 단어들이 여러 개 있다. 우선 기념비, 기념상, 기념건축물 등을 전부 포괄하는 의미로서 기념조형물은 '모누멘트(Monument)'나 '뎅크말(Denkmal)'이라고 한다. 그중 뎅크말(Denkmal)의 뎅켄(denken)은 '생각한다'는 의미이고 말(mal)은 '표시, 표지'를 의미한다. 즉 '생각하게 만드는 표시'라는 뜻이다. 그래서 뎅크말(Denkmal)이 보편적인 기념조형물을 가리키는 용어로 많이 쓰이는 듯하다. 흥미롭게도 뎅크말을 '뎅크 말(Denk mal)'이라고 이인칭 어법으로 띄어쓰면 '한번 생각해보라.'는 명령의 의미를 띤다. 말(mal)이 여기서는 '한번, 좀' 같은 뜻의 부사로 쓰이기 때문이다. 이것은 독일 사람들이 일상적인 대화에서 흔히 사용하는 말이다.

그리고 누군가 저지른 악행을 상기시키거나 다시는 그런 일이 일어나선 안 된다고 경고할 목적으로 만들어진 기념조형물의 경우엔 '만말(Mahnmal)'이라고 부른다. 독일어 마넨(mahnen)은 무엇인가에 대해 강하게 경고하고, 주의시키고, 상기시키고, 재촉한다는 의미를 지닌다. 반면에 존경할 만한 업적을 쌓았거나 선행을 한 인물을 기리는 기념조형물은 '에렌말(Ehrenmal)'이라고 칭한다. 에렌(ehren)은 존경과 경의를 표한다는 의미다. 또 기억하고 추모하고 회상한다는 뜻의 게뎅켄(gedenken)과 장소를 의미하는 슈테테(Stätte)가 합쳐진 '게뎅크슈테테(Gedenkstätte)'라는 단어는 기념장

소나 추모지를 가리킨다. 이런 곳은 단순히 기념조형물 하나만 있는 좁은 장소가 아니라 건물이나 공원처럼 넓은 장소를 가리킨다. 이렇게 다양한 형태와 의미의 기념조형물들을 이 책에서 만날 수 있다.

본문에 소개하는 기념조형물들은 베를린의 열 개소에 걸쳐 있다. 이들은 저마다 시대적인 배경을 가지고 있다. 첫 번째로 소개하는 '노이에바헤(Neue Wache)'는 19세기 초부터 20세기에 걸친 독일의 역사를 배경으로 한다. 특히 노이에바헤 안에 설치되어 있는 케테 콜비츠(Käthe Kollwitz)의 조각상은 1차 세계대전과 관련되어 있다. 두 번째부터 일곱 번째까지 여섯 곳의 기념조형물들은 모두 나치당이 집권한 시기와 연관된다. 나치에 박해받았던 유대인들과 사회적 약자들 그리고 히틀러 정권에 저항했던 독일인들의 이야기가 역사적 배경으로 깔려 있다. 그리고 여덟 번째부터 마지막 열 번째까지 세 곳의 기념조형물들은 2차 세계대전 후에 시작된 동·서독 분단과 독일 재통일의 역사를 담고 있다. 주로 베를린장벽과 관련된 기념조형물들이다. 이렇게 열 개소의 기념조형물들에 대해 읽다 보면 자연스럽게 독일의 근현대사를 이해할 수 있을 것이고, 무엇보다 각각의 기념조형물이 베를린의 역사를 기억하는 방식에 대해 공감하게 될 것이다. 이제 베를린의 기념조형물들을 하나씩 만나보자.

1. 전쟁의 비극을

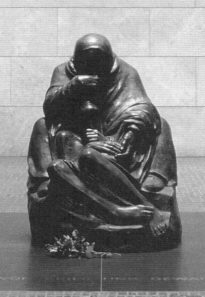

노이에바헤:
언터덴린덴 4

묵상하는 신위병소

기념조형물
연소

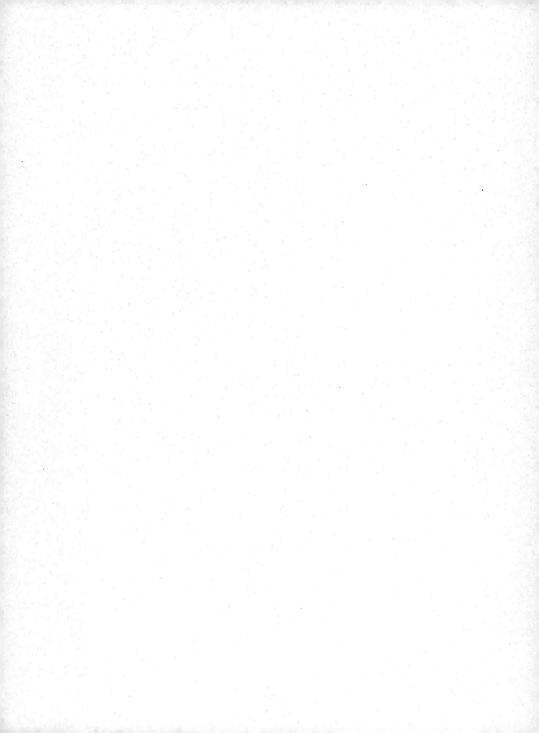

깊은 침묵을 응시하는 공간

베를린을 상징하는 브란덴부르크 문에서 동서로 길게 뻗어 있는 운터덴린덴(Unter den Linden) 대로를 따라 걷다 보면 훔볼트대학교와 옛 병기고 건물에 설립된 독일역사박물관 사이에 위치한 '노이에바헤'라는 아담한 건축물을 만나게 된다. 이 정방형 건물의 전면에는 도리아식 둥근 기둥 여섯 개가 줄지어 서 있고, 둥근 기둥들 위에는 작은 승리의 여신상들이 설치되어 있다. 그리고 그 위에 얹힌 낮은 삼각형의 박공지붕에는 승리의 여신과 전쟁 장면이 표현된 부조가 있다. 이런 외양 때문에 이 건축물은 그리스 아테네의 파르테논 신전을 연상시킨다. 물론 고전적인 양식으로 만들어진 건물의 외형만 보아서는 이 장소의 의미가 정확히 와닿지 않는다. 하지만 주랑현관을 지나 건물 안으로 들어서는 순간, 뭐라고 형언하기 어려운 감

정이 밀려온다.

먼저 시간이 정지된 듯한 텅 빈 공간이 사람을 압도한다. 그 텅 빈 느낌은 중앙에 놓인 피에타(Pietà) 형태의 조각상 때문에 더 강조되는 듯하다. 크지는 않지만 육중한 느낌의 청동상에서 배어 나오는 강렬한 기운 때문인지 여백의 공간에도 팽팽한 긴장감이 감돈다. 그리고 천장의 둥근 창을 관통해 들어온 자연광이 청동상의 형태와 벽의 질감을 살려낸다. 사람들은 대부분 발걸음을 멈추고 깊은 침묵 속에서 공간을 응시하게 된다. 은연중에 추모의 묵상과 기도에 참여하게 되는 셈이다.

변혁의 시기를 통과한 건물의 변천사

이곳은 1993년 11월 14일 이래로 '전쟁과 폭정의 희생자들을 위한 중앙 추모소'가 된 노이에바헤다. 노이에바헤는 '새로운 초소' 또는 '신위병소(新衛兵所)'라는 의미인데, 원래 이 건물이 로마 시대의 군사용 방어시설을 모방하여 프로이센 왕 프리드리히 빌헬름 3세의 경비소로 세워졌기 때문이다. 유럽을 전쟁으로 몰아넣었던 나폴레옹이 퇴각하자 운터덴린덴을 승전 퍼레이드용 거리로 새롭게 단장하는 과정에서 최초로 노이에바헤의 건축이 기획되었다. 노이에바헤는 보초병들이 교대로 근무하는 곳으로

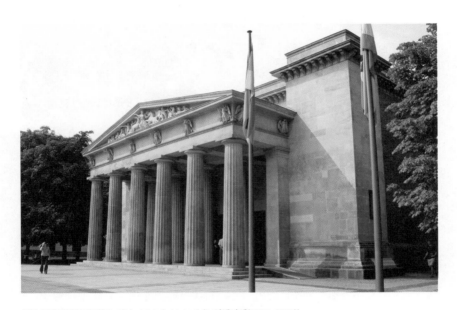

카를 프리드리히 싱켈(Karl Friedrich Schinkel), '노이에바헤(1816~1818)'.

실용적인 기능도 했지만, 나폴레옹과의 전쟁에서 승리를 거둔 영광스러운 국가를 상징하는 기념조형물로서 기능도 갖고 있었다.

프리드리히 빌헬름 3세가 구상한 노이에바헤는 1816년에서 1818년 사이에 궁정건축가이자 화가 카를 프리드리히 싱켈의 설계로 세워졌다. 고대 그리스건축뿐만 아니라 고딕과 낭만주의의 영향도 함께 받은 싱켈은 질서와 조화를 바탕으로 한 장엄하고 엄숙한 분위기의 독일식 신고전주의 건축물들을 배치하여, 베를린의 중심가인 운터덴린덴을 정치와 문화의 중심지로 변모시키고자 하였다. 유럽은 18세기 중엽부터 기교적이고 화려한 바로크, 로코코풍의 문화에서 벗어나 고대 그리스와 로마 문화를 동경하며 부활시키려는 신고전주의 사조에 경도되었는데, 특히 새로운 국민국가가 형성되던 당시의 공공건축물엔 신고전주의 양식이 선호되었다. 노이에바헤 전면의 열주들 위에 있는 승리의 여신상들은 궁정조각가 요한 고트프리트 샤도(Johann Gottfried Schadow)의 작품이고, 박공에 새겨진 부조는 조각가 아우구스트 키스(August Karl Eduard Kiss)가 싱켈의 계획에 따라 1840년대 중반에 제작한 것이다. 그리고 1820년대에는 해방전쟁을 수행한 여러 장군들의 조각상들을 노이에바헤 좌우와 길 건너편에 설치하여 국가 기념조형물로서 권위를 더욱 강조하고, 운터덴린덴을 승전 퍼레이드에 적합한 거리로 꾸며나갔다.

거의 100년간 왕의 경비소로 사용되던 노이에바헤는 1차

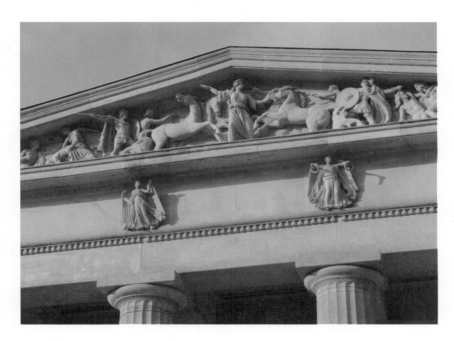

노이에바헤의 박공을 장식한 부조 조각.

세계대전 말 독일 왕가의 몰락과 함께 기능이 정지되었다. 노이에바헤의 운명은 20세기에 들어서 정치적인 변혁의 시기마다 새로운 용도를 찾고자 여러 번 변형되는 과정을 거쳤다. 1918년부터 원래의 기능이 상실된 노이에바헤를 어떻게 사용할 것인가에 대한 토론이 시작되었고, 카페나 은행으로 이용하자는 의견도 있었다. 그리고 1920년대 중반에야 처음으로 전쟁기념비로 만들자는 제안이 나왔다. 그러다가 바이마르공화국 시기인 1930년에 드디어 노이에바헤를 세계대전의 전사자를 위한 추모 장소로 개조하려는 사업이 시작되었다.

피에타를 품은 추모소

여섯 명의 저명한 건축가들이 참여한 공모에서 하인리히 테세노(Heinrich Tessenow)가 선정되었다. 그는 기존의 안마당을 제거하고 건물의 창문들을 벽으로 막아서 큰 공간을 조성했다. 그리고 지붕에는 새로이 둥근 창을 내어 빛이 들어오도록 만들었다. 이 창 때문에 노이에바헤의 내부 풍경이 시간의 흐름과 날씨에 따라 변화하게 되었다. 둥근 창을 통해 맑은 날에는 강한 빛이 쏟아지고, 흐린 날에는 은은한 빛이 내부에 퍼진다. 비가 오면 조각상이 젖고, 눈이 오면 하얗게 뒤덮인다. 하인리히 테세노는 특히

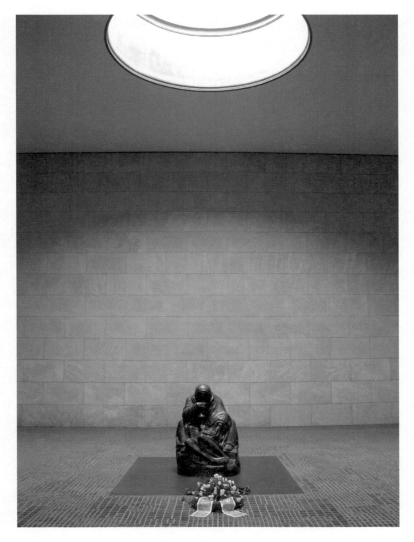

텅 빈 공간과 그 중앙에 놓인 육중한 느낌의 청동상, 벽과 바닥의 질감,
천장의 둥근 창을 통해 들어오는 자연광이 어우러져 만들어내는 노이에바헤의 내부 풍경.

커다란 공간의 중앙에 검은 화강암 덩어리를 세워 이것이 월계관을 놓는 제단 같은 역할을 하도록 의도했다. 우리가 현재 볼 수 있는 노이에바헤의 공간 구성이 이 시기에 이루어진 것이다. 단순하고 텅 빈 공간에 상징적인 물체가 설치된 이런 변화를 두고 세간의 평가는 찬반양론으로 갈리었다. 비판하는 측에서는 공간 구성의 진부함이나 전쟁 관련 상징물의 결여를 문제 삼았지만 결국 여론은 찬성 쪽으로 기울었다.

1933년 바이마르공화국이 망하고 나치가 정권을 잡자 노이에바헤도 오용될 수밖에 없었다. 이제 노이에바헤는 나치가 병사들의 죽음을 찬미하는 장소로 둔갑했다. 화강암 제단의 뒷벽엔 떡갈나무로 만든 십자가가 세워졌고 건물 전면의 양쪽 벽은 커다란 월계관으로 장식되었다. 노이에바헤 앞길에서는 나치 군대가 그들의 영웅들을 찬양하는 퍼레이드를 벌였고, 전몰장병을 추모하는 날엔 아돌프 히틀러도 참여하는 의식이 열렸다. 하지만 극성을 부리던 히틀러와 나치의 완전한 몰락을 상징하듯, 노이에바헤는 1945년 2월 연합군의 폭격을 받아 지붕이 무너질 만큼 심하게 파괴되었다. 2차 세계대전이 끝난 후 하인리히 테세노는 노이에바헤를 파괴된 상태 그대로 두자고 말했다. 그런 방식으로 역사를 기억하게 만들자는 주장이었다.

1949년부터 파괴된 노이에바헤에 대한 대책이 다시 논의되기 시작했다. 몇 가지 응급조치만 취해진 채 방치되어 있던 노이에바헤의

운명은 동독이 들어서자 또다시 바뀌었다. 노이에바헤의 자리가 바로 동베를린 지역에 속했기 때문이었다. 이제 군국주의의 상징물로 여겨진 노이에바헤는 폭파되어 역사에서 사라질 뻔했다. 하지만 1956년 당시 동독의 독일사회주의통일당(Sozialistische Einheitspartei Deutschlands, SED) 정권은 오히려 노이에바헤를 파시즘과 군국주의의 희생자를 위한 경고비로 사용할 것을 결정했고, 4년 뒤엔 제막식이 열렸다. 1961년 5월 1일부터는 동독 군인 두 명이 노이에바헤 앞에서 위병근무를 섰다. 그리고 일주일에 한 번씩 대형 위병행진이 개최되었다. 1969년엔 건축가 로타어 크바스니차(Lothar Kwasnitza)가 다시 한 번 노이에바헤를 개축하였다. 노이에바헤 중심에 희생자의 상징으로서 '영원한 불'이 타고 있는 유리 입방체가 설치되었고, 그 앞으로는 무명용사와 무명 레지스탕스의 묘가 놓였다. 그리고 뒷벽엔 커다란 돌에 상감세공을 한 동독 문장이 설치되었다.

 이런 변화를 거친 노이에바헤는 독일 재통일 후 '전쟁과 폭정의 희생자들을 위한 독일의 중앙 추모소'가 되었다. 이것은 통일 독일이 과거사를 자발적으로 반성하고 있다는 점을 주변국들에게 각인시킴과 동시에, 죄의식에서 벗어나 새로운 독일의 위상에 걸맞은 기념비를 수도 베를린에 조성하겠다는 의미로 다가왔다. 이런 배경 때문에 새로 단장한 추모소에서 봉헌식이 열리기까지 격렬한 논쟁이 일어났다. 특히 유대인 단체들은 가해자에 해당하는 독일인들의 죽음까지도 함께 추모된다는 문제점을 제

기했다. 양차 대전 시기에 사망한 독일인들에 대한 애도를 미룰 수 없었던 독일 연방수상 헬무트 콜(Helmut Kohl)은 유대인중앙협의회 측에 타협안을 제시했다. 건물의 변천사와 다양한 희생자 집단이 명기된 두 개의 금속판을 건물 외벽에 설치한다는 조건이었다.

결국 헬무트 콜이 주도한 연방정부의 결정에 따라 노이에 바헤는 현재처럼 케테 콜비츠의 피에타를 품은 추모소가 되었다. 다시 단순하게 정리된 내부 공간의 중심에는 죽은 아들을 품고 있는 어머니를 형상화한 케테 콜비츠의 청동 조각 복제품이 설치되었다. 원래 38센티미터 크기의 원작인 「죽은 아들을 안은 어머니(Mutter mit totem Sohn)」를 베를린의 조각가 하랄트 하케(Harald Haacke)가 네 배로 확대하여 제작한 것이다. 이미 고인이 된 예술가의 작품을 본인의 허락 없이 이용하는 데 대해 일각에서는 반대 의견을 내기도 했다.

고통보다는 숙고를 표현한 추모비

케테 콜비츠는 화가이자 조각가로 전쟁이 불러일으킨 참상과 그에 대한 깊은 연민을 담아낸 작품으로 유명하다. 1871년 프로이센왕국이 독일을 통일하기 전 쾨니히스베르크(현 칼리닌그라드)에서 태어난 그녀

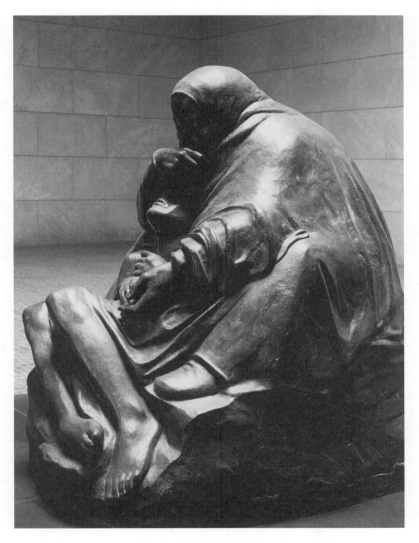

「죽은 아들을 안은 어머니」(1937~1938)의 복제품. 케테 콜비츠는 웅크린 채 죽은 아들을 어머니가 뒤에서 온몸으로 끌어안고 있는 이 조각상을 통해 "고통보다는 숙고"를 표현했다고 언급했다.

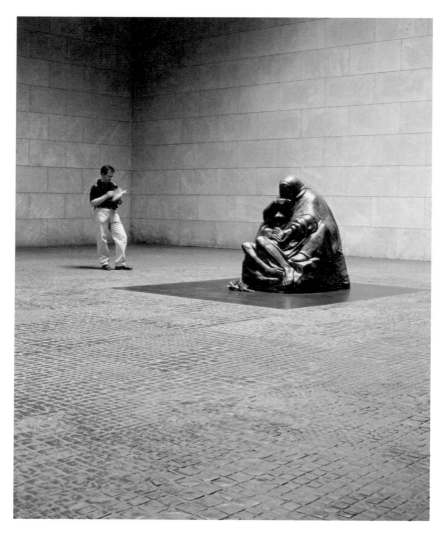

노이에바헤에 들어온 관람자는 걸음을 멈추고 침묵 속에서 공간을 응시하게 된다.

는 미술 공부를 하면서 사회주의 사상에 심취해 있던 오빠 콘라트 슈미트의 영향을 받았다. 그리고 1891년 진료소를 운영하는 의사인 카를 콜비츠 박사와 결혼한 후, 베를린 북부 지역에 살면서 노동자들을 비롯한 도시 하층민들의 열악한 삶을 가까이서 지켜보았다. 이런 배경 때문에 그녀의 그림들은 일찌감치 사회 현실을 담아내는 것에 초점이 맞추어졌다.

처음 케테 콜비츠가 유명해진 계기는 「직조공 봉기(Ein Weberaufstand)」라는 동판화 연작이었다. 1893년 2월에 베를린에서는 게르하르트 하웁트만(Gerhart Hauptmann)의 희곡 『직조공』이 초연되었다. 이 연극은 1844년 독일에서 실제로 일어난 사건을 다루었는데, 산업혁명 와중에 사회적으로 어려운 처지에 놓인 노동자들의 봉기에 관한 이야기였다. 이 연극을 본 케테 콜비츠는 충격을 받고 여섯 점의 연작 판화로 직조공들의 봉기를 형상화했다. 이 작품을 완성하는 데 1893년부터 1897년까지 무려 4년이 걸렸다. 실력을 인정받은 케테 콜비츠는 베를린 분리파에도 참여하면서 활발한 작품 활동을 해나갔다.

그러나 1차 세계대전이 발발하면서 케테 콜비츠에게도 시련이 닥쳐왔다. 전쟁터에 의용군으로 나간 아들 페터가 1914년에 플랑드르에서 전사했기 때문이었다. 그로부터 케테 콜비츠는 상실감과 죄책감 속에서 17년에 걸쳐 아들 페터를 위한 추모비를 제작했다. 그 조각상은 다름 아닌 깊은 슬픔에 젖은 아버지와 어머니의 모습이었다. 이 추모비 「슬픈 부모

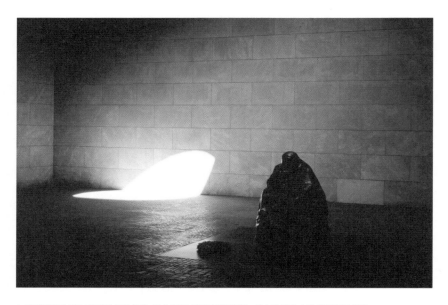

노이에바헤의 내부 공간은 건축 공간, 미술 작품, 자연 조명이라는 최소한의 요소로 이루어져 있다.

(Trauernde Eltern)」는 1932년에 마침내 벨기에 딕스마위더 근방의 에선 로헤벌트 독일병사묘지에 설치되었다. 안타깝게도 케테 콜비츠의 슬픔은 이것으로 끝나지 않았다. 죽은 아들과 같은 이름을 가진 손자 페터도 2차 세계대전에 참전하여 1942년 러시아에서 사망한 것이었다. 이러한 경험들은 케테 콜비츠의 예술이 노동자와 사회주의 혁명에 대한 관심에서 보편적인 인류애의 지평으로 나아가게 만들었다.

나치 당국이 전시회를 금지했지만 1937~1938년 사이에 케테 콜비츠는 또 하나의 중요한 조각상을 제작하였다. 그것이 바로 이후 노이에바헤에 복제되어 설치된 「죽은 아들을 안은 어머니」였다. 케테 콜비츠가 일기에서 "고통보다는 숙고"를 표현했다고 언급한 이 작품은 피에타라는 형식을 띠고 있다. 피에타는 이탈리아어로 '자비를 베푸소서'라는 뜻으로, 성모 마리아가 십자가에서 내려진 죽은 예수를 무릎에 안은 채 슬픔에 잠겨 있는 모습으로 표현되는 것이 보통이다. 기독교에서 중요하게 다루어진 주제인 만큼 미술사에서도 많은 예술가들이 이 주제를 조각과 회화 등으로 표현하였다. 대표적으로 르네상스 시기에 미켈란젤로가 제작한 산피에트로대성당의 피에타가 유명하다. 미켈란젤로의 피에타는 성모 마리아가 가로로 누운 예수를 안고 있는 전형적인 모습인데, 콜비츠의 피에타는 웅크린 채 죽은 아들을 어머니가 뒤에서 온몸으로 감싸는 자세를 취하고 있다.

피에타의 이미지는 14세기 중세 독일에서 기도용으로 처

음 제작되었다고 알려졌지만, 피에타와 유사한 형식은 기독교 발생 이전에도 발견된다. 기원전 5세기경 에트루리아에서 제작된 마테르마투타(Mater Matuta) 여신상을 예로 들 수 있다. 새벽과 출산을 관장하는 여신이 어린 아이를 안고 있는 모습을 보면, 피에타는 기독교의 성모 마리아와 예수 그리스도의 이야기일뿐만 아니라 고대부터 생명을 소중히 여긴 평범한 어머니와 연약한 자식의 이야기를 담아내는 모습일지도 모른다. 혹자는 노이에바헤에 설치된 케테 콜비츠의 청동상이 기독교적인 상징처럼 보이는 점을 지적하며 전쟁과 나치가 저지른 대량학살을 보편적으로 담아내기에 적합하지 않다고 평가하기도 했다. 그러나 케테 콜비츠의 피에타는 무고하게 희생된 지상의 모든 어머니들과 자식들을 상징하는 것으로 보인다. 종교와 국가를 초월하여 그저 인간으로서 그들이 겪은 깊은 고통이 핍진하게 형상화되어 있다. 그것으로 이미 작품의 보편성은 충분히 획득되는 것이 아닐까.

최소한의 요소로 이루어진 묵상의 공간

케테 콜비츠의 작품을 뒤로 하고 밖으로 나와 노이에바헤를 다시 바라보면 그 느낌이 다르게 다가온다. 200년의 세월을 견뎌내며 숱한 역사의 변곡점에서 살아남은 이곳에는 베를린의 근현대사가 진하게 배

어 있다. 시대에 따라 변화하는 환경 속에서도 역사적인 건물이 공간의 정체성을 찾아가는 과정은 우리에게 깊이 성찰해야 할 화두를 던져준다. 역사의 무게를 지닌 노이에바헤야말로 건축물과 미술 작품이 잘 조화된 기념조형물이다.

　　　　내부가 텅 빈 건물, 그 중앙에 놓인 청동상 그리고 둥근 창을 통해 들어오는 빛이 어우러진다. 이는 노이에바헤가 건축 공간, 미술 작품, 자연 조명이라는 최소한의 요소로 이루어졌음을 의미한다. 그 최소한의 요소로 형성된 넉넉한 여백의 공간은 역사에 대한 깊은 묵상으로 이끄는 힘을 품는다.

2. 분서의 흔적,

텅 빈
도서관

기념조형물
연소

책들의 화형식, 만행의 시작

1933년 5월 10일 밤 11시, 어둠을 찢으며 붉은 화염이 높이
치솟았다. 종교의식처럼 한 명 한 명 저자의 이름이 불릴 때마다 책들이 불
속에 던져졌다. 횃불을 든 학생들의 구호 소리와 격정적인 발언들로 가득 찬
베벨 광장(Bebelplatz) 중앙에는 2만 권이 넘는 책들이 장작처럼 불타고 있었
다. 시가행진을 마치고 모여든 5000여 명의 학생들을 비롯해 수만의 군중이
이 광경을 함께 지켜보았다. 광기에 사로잡힌 집회를 지켜보던 나치 선전장
관 괴벨스(Joseph Goebbels)는 자정 직전에 등장했다. "낡은 것이 불타고 있다.
새로운 것은 우리 각자의 심장의 불꽃에서 다시 날아오른다!" 그는 이런 자
극적인 연설로 군중들을 휘어잡으며 분위기가 달아오른 집회의 마지막을
장식했다.

책들의 화형식, 분서(焚書)의 밤이었다. 카를 마르크스, 지크문트 프로이트, 베르톨트 브레히트, 에리히 케스트너(Erich Kästner), 하인리히 하이네(Heinrich Heine), 막심 고리키 등 유대인 작가들과 학자들 그리고 나치를 비판한 비유대인 저자들의 책까지 모조리 불태워졌다. 이 같은 사상의 말살 행위와 함께 표현주의, 다다이즘 미술을 비롯해 실험적인 연극, 영화, 음악 등 다양한 예술이 꽃피었던 1920년대 베를린 문화의 황금기도 막을 내렸다. 이른바 '비독일적인 정신에 반대하는 행동'은 나치즘에 물든 독일대학생총연합이 치밀하게 준비한 일이었다. 그들은 이미 4월 중순에 '비독일적인 정신에 반대하는 열두 개의 강령'을 공포하며 분서를 예고했었다. 여러 단체와 도서관에서 블랙리스트가 만들어졌고 다양한 책들이 모였다. 분서 행위는 전국의 대학도시들에서 동시에 공공연히 일어났는데, 1933년 5월 10일에는 베를린, 본, 드레스덴, 하노버, 뉘른베르크 등 전국 열여덟 개 도시가 함께 했다. 몇몇 도시에서는 비 내리는 날씨와 행사 조직의 문제로 5월 10일 이후에 분서 행사를 개최했다. 야만적인 책들의 화형식 직후 250명 이상의 저명한 문필가들은 독일을 떠나야만 했고, 그해 가을엔 수많은 작가, 학자, 예술가 들의 시민권이 박탈되었다. 이것은 나치가 벌인 만행의 작은 시작에 불과했다.

1929년에 노벨 문학상을 받은 토마스 만의 진술에 의하면 이러한 공개적인 분서 행위를 예고하는 조짐이 있었다고 한다. 1932년 여름

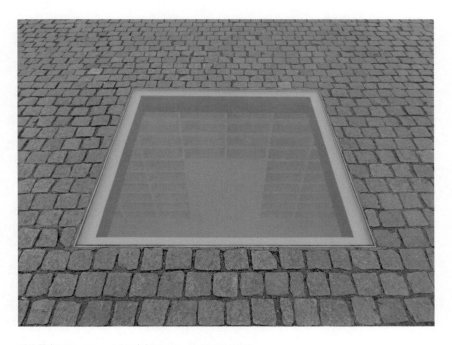

미하 울만(Micha Ullman), 「도서관(Bibliothek)」(1994~1995).

에 그는 소포 상자를 하나 받았는데, 그 상자 안에는 검게 타버린 자신의 소설책이 있었다. 그것은 장차 미래에 일어날 재난에 대한 섬뜩한 경고였던 셈이다. 이처럼 진시황의 분서갱유를 떠올리게 하는 참혹한 상황에 대해 브레히트는 「분서(Die Bücherverbrennung)」(1938)라는 시를 써서 조롱하고 비판했다. 추방된 어떤 시인이 분서 목록에 자신의 책들이 누락된 것을 보고 화가 나서, 권력자들에게 자신의 책들을 불태워달라고 편지를 쓴다는 내용이다. 브레히트는 작가 오스카 마리아 그라프(Oskar Maria Graf)의 글에서 영감을 얻어 이 시를 썼다. 「나를 태우라(Verbrennt mich)」라는 제목의 그 글은 실제로 그라프가 1933년 5월 분서 사건 직후 분서 목록에 자신의 책이 빠진 것을 확인하고 신문에 기고했던 것이다.

베벨 광장 지하에 설치된 경고의 공간

홈볼트대학교 건너편에 있는 베벨 광장은 18세기 프로이센왕국의 프리드리히대왕이라 불리는 프리드리히 2세 시절에 만들어진 유서 깊은 곳이다. 프리드리히대왕은 베를린을 뒤늦게 문명국이 된 프로이센의 수도답게 만들고 싶었다. 그는 18세기 베를린의 신고전주의 건축을 주도한 대표적인 인물인 궁정건축가 크노벨스도르프(Georg Wenzeslaus von

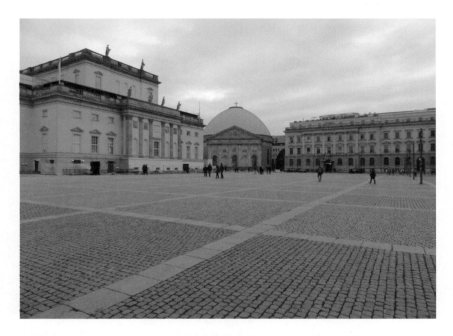

베벨 광장 중앙에 미하 울만의 「도서관」이 있다. 멀리 성혜드비히대성당 앞쪽에 여섯 명의 사람들이 서 있는 곳이다.

Knobelsdorff) 남작에게 학문, 예술, 왕권이 조화롭게 펼쳐진 프리드리히 광장(Forum Fridericianum)을 조성할 것을 명령했다. 그리하여 원래 계획했던 대규모 공사보다는 축소되었지만, 운터덴린덴에 있는 현재의 베벨 광장 주변에 고전풍의 건물들이 여럿 들어서게 되었다.

맨 먼저 1741~1743년 사이에 왕립오페라극장(현 베를린 국립오페라극장)이 광장의 동쪽에 자리를 잡았고, 광장의 남동쪽에는 로마 판테온과 유사한 성헤드비히대성당이 1747~1773년 사이에 세워졌다. 1748~1766년 사이에는 광장의 북쪽에 하인리히왕자궁(현 훔볼트대학교 본관)이 만들어졌고, 광장의 서쪽으로는 1775~1780년 사이에 왕립도서관(현 훔볼트대학교 법학부)이 들어섰다. 또한 1887~1889년 사이에 광장의 남쪽 자리에 은행(현 호텔) 건물이 들어서면서 오늘날 베벨 광장의 경계선이 완성되었다. 19세기 말까지도 광장은 지금처럼 텅 비어 있지 않고 정원으로 꾸며져 있었으며, 1928년에 이르러 국립오페라극장의 개축 공사가 마무리되면서 지금의 광장 주변 모습이 갖추어졌다.

이 광장은 왕립오페라극장 때문에 오페라극장앞 광장(Platz am Opernhaus)으로 불리다가, 1910년부터 오스트리아 황제 이름인 카이저프란츠요제프 광장(Kaiser-Franz-Josef-Platz)으로 이름이 바뀌었지만, 베를린 시민들은 보통 오페라 광장(Opernplatz)으로 불렀다. 그러다가 1947년부터 사회주의자 아우구스트 베벨(Ferdinand August Bebel)의 이름을 따라 베

벨 광장이라고 불리기 시작했다.

넓은 베벨 광장을 지나가는 사람들은 광장 한가운데에서 발걸음을 멈추고 바닥을 내려다본다. 베벨 광장 중심부에 가로 120센티미터, 세로 120센티미터 크기의 정사각형 투명 유리창이 있고 그 지하에 텅 빈 직방체 공간이 보이기 때문이다. 이것은 이스라엘 예술가 미하 울만의 「도서관」이라는 작품이다. 책들의 화형식이 벌어졌던 바로 그 장소의 지하에 설치된 경고의 기념조형물이다.

사라진 책들을 기억하는 텅 빈 도서관

사각형 투명 유리창 아래로 보이는 밀폐된 공간의 모든 벽에는 콘크리트로 만들어진 하얀 책장들이 설치되어 있다. 하지만 규칙적인 칸막이로 나눠진 열네 개 층의 책장들은 모두 비어 있다. 기하학적인 공허가 지배하는 이 공간은 2만여 권의 책들이 불타서 사라졌음을 암시한다. 마치 책들의 시신조차 남아 있지 않은 텅 빈 묘지 내부를 보는 것 같다.

좀 더 살펴보면 사방의 벽들 중에 훔볼트대학교 방향으로 문이 있는 것처럼 보인다. 그러나 실은 문이 아니고 벽이다. 이 공간 자체가 출입구도 없이 사방이 막혀 있음을 더욱 강조하는 장치다. 이곳에 존재하

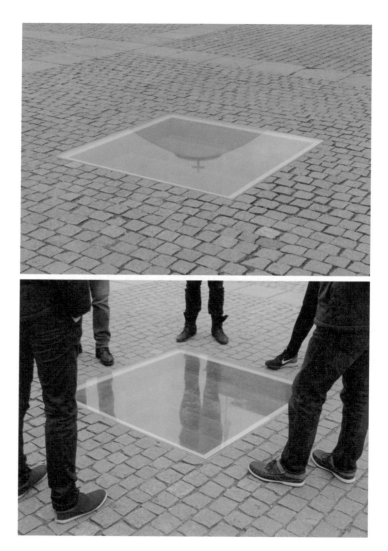

지상으로 나 있는 투명한 유리창은 하늘의 변화와 주변의 건물을 반사하고, 사람들은 약간 불안한 마음으로 그 위에 서서 지하 도서관을 내려다본다.

는 것은 침묵과 정적뿐이다. 책들이 소실되고 저자들이 추방된 곳에서 침묵과 정적만이 남는 것은 당연하다. 유일하게 외부 세계와 연결되는 지점은 지상으로 나 있는 투명한 유리창이다. 투명 유리창은 하늘의 변화와 주변의 건물을 반사한다. 그 위에서 사람들이 약간은 불안한 마음으로 서서 지하 도서관을 굽어보고, 그들의 그림자가 도서관의 하얀 책장에 어른거릴 때 이 기념조형물은 완성된다.

관찰자가 투명 유리창 위에 서 있을 때 기념조형물이 완성된다는 의미에는 작가의 독특한 의도가 깔려 있다. 미하 울만은 지하 도서관을 설계할 때 사람이 쉽게 관리할 수 있는 공간의 규모를 고려했다. 가로와 세로 길이는 사람 신체 길이의 약 네 배인 706센티미터로 정했고, 반면에 높이는 신체 길이의 약 세 배인 529센티미터로 만들었다. 여기에 더해 지상의 관찰자가 투명 유리창 위에 서 있게 되면 도서관의 가로와 세로 길이처럼 전체 높이도 신체 길이의 네 배가 되면서 정육면체의 비율이 완성되는 것이다. 그리고 광장에 어둠이 내려앉으면 지하 도서관에서 하얀 불빛이 새어 나온다. 멀리서도 이 불빛은 납작한 사각형 모양으로 감지된다. 나치즘이 일으킨 그날 밤의 화염은 이제 추상적이고 지속적인 전기 불빛 형태로 다가온다.

미하 울만의 「도서관」은 역사적 장소에 설치된 '고고학적인 기념조형물'이다. 그는 마치 1933년 5월 10일 밤의 잔해를 발굴하려는 것처럼 땅을 파헤쳤다. 땅을 판다는 것은 보이지 않는 근원과 접속하고 역사의

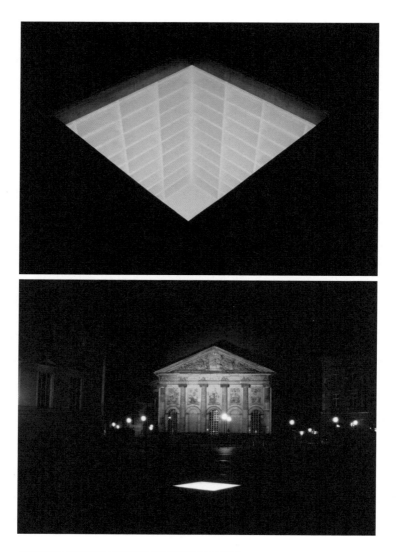

광장이 어두워지면 지하 도서관에서 하얀 불빛이 새어 나온다.
멀리서도 이 불빛은 납작한 사각형 형태로 감지된다.

무의식 속에 깊이 가라앉은 것들을 들추어내는 행위를 은유한다. 더구나 미하 울만은 광장의 중심부를 파 들어갔다. 광장은 그 사회 공동의 기억이 오랜 세월 퇴적된 곳이기 때문에, 광장의 한가운데에 구멍을 판다는 것은 지극히 상징적인 행위가 될 수밖에 없다. 그리고 그는 무덤을 만들듯 땅을 파내어 빈 공간을 만듦으로써, 역설적으로 영원히 분서 사건을 땅에 각인시키려는 의지를 보여준다. 그의 봉인된 도서관은 역사 속의 구체적인 사건을 기억하는 고통과 상실의 공간이기도 하지만, 텅 빈 공간으로 말미암아 보편적인 관조의 공간이 되기도 한다.

도시에 공백을 짓다

이 기념조형물은 1993년 베를린 주정부의 공모에서 당선된 작품이다. 나치의 분서 사건 60년에 즈음하여 이를 상기시키기 위한 기념조형물을 공모했고, 서른 명의 예술가들 중 이스라엘 텔아비브 출신인 미하울만이 선정되었다. 그의 응모작은 기념조형물에 대한 일반적인 기대와 달리 명료한 상징이나 물질성을 강조하지 않았다. 특히 기존의 기념조형물들과 다른 점은 수직적이고 장엄한 형태로 지상에 돌출되어 있지 않다는 것이었다. 그것은 피부에 난 상처 또는 치유되지 않은 흉터처럼 땅속에 자리 잡

은 채 오욕의 역사에 대해 고요한 경고를 보낸다. 자태를 뽐내지 않고 도시의 피부에 스며들듯이 자연스럽게 존재하는 공공미술의 방식을 보여주는 전형적인 사례라고 할 수 있다.

미하 울만은 1987년 카셀 '도쿠멘타 8(Documenta 8)'과 그 밖의 몇몇 도시에서 이미 지면을 이용하거나 땅에 구멍을 파서 구축한 작품들을 선보인 바 있는데, 베벨 광장의 지하 도서관과 유사한 어법을 따르는 작업들이다. 그는 이런 유형의 작업을 1970년대 초부터 시작했다. 그 배경에는 이스라엘 생활공동체인 키부츠(Kibbuz)에서 자라고 농업학교를 다녔던 경험이 자리하고 있다. 또한 그는 이스라엘에서 시오니즘과 결별한 세대에 속하기도 한다. 따라서 그의 작업은 땅과 자연스러운 친연성을 지니는 한편, 땅에 집착하는 국가의 통치와 이주 정책에 의문을 제기하는 면도 지닌다.

미하 울만의 「도서관」과 비교할 만한 기념조형물은 뉴욕에 있는 '9·11 추모비(9/11 Memorial)'이다. 테러로 숨진 3000명에 달하는 희생자들을 추모하는 이 기념조형물은 2001년 9월 11일 테러로 무너진 세계무역센터 쌍둥이 빌딩 자리에 2011년 설치 완료되었다. 두 동의 건물이 있던 자리에는 약 4047제곱미터에 달하는 거대한 정방형의 웅덩이 두 개가 만들어졌다. 각각의 웅덩이 가운데에는 다시 정사각형의 깊은 구멍이 있다. 그리고 웅덩이 가장자리를 따라 희생자들의 이름이 새겨진 청동 난간이 세워졌고, 그 난간 아래로는 물이 폭포처럼 흘러내린다. 물은 흘러 웅덩이 가운데

의 정사각형 구멍으로 모여 들어가도록 설계되어 있다.

이 기념조형물을 만든 건축가 마이클 아라드(Michael Arad) 역시 미하 울만처럼 이스라엘 출신이다. 흥미롭게도 마이클 아라드는 이 추모비의 이름을 「부재의 반영(Reflecting Absence)」이라고 지었다. 테러로 사라져버린 쌍둥이 빌딩과 수천 명의 희생자들을 암시하는 제목이다. 그 커다란 폐허와 상실감을 표현하기 위해 땅을 깊이 파 들어가 빈 공간을 만들고 슬픔의 눈물처럼 물이 흘러내리게 하는 방식으로 형상화했다. 지하에 설치된 「도서관」이 품은 의미나 형식과도 일맥상통한다.

미하 울만과 마이클 아라드의 작업이 공통적으로 시사하는 바가 있다면, 복잡하고 고층건물이 많은 도심의 공공장소에는 기념조형물을 높이 세우는 것보다, 땅을 깊이 파거나 텅 빈 공간을 조성하는 방식이 오히려 호소력을 발휘한다는 점이다. 소란하고 현란한 도시일수록 명상적인 공백과 여백이 사람들에게 감성적인 울림을 줄 수 있다. 이러한 접근 방식은 특히 한국의 대도시에 적용해볼 만하다. 서울을 비롯해 전국 대부분의 도시들에서는 효율과 이윤을 앞세우는 개발에 중독된 사람들이 끊임없이 건물들을 세우기에 바쁘다. 건물이 없는 빈 땅이라면 어김없이 주차장이 되어 자동차들로 들어차 있다. 이렇게 답답한 도시에 사는 사람들에게 숨통을, 관조의 틈새를 틔워주려면 공공성이 강한 장소들을 최대한 단순하고 여유롭게 만들어야 한다. 공공장소에선 자꾸 무언가 채우고 치장하고 덧붙이는 것

관람자의 그림자가 도서관의 텅 빈 하얀 책장에 어른거릴 때 기념조형물은 비로소 완성된다.

보다 많이 비워내고 덜어내는 작업이 필요하다. 그러한 작업을 공공미술의
형태로 추진해도 의미 있을 것이다.

끝없는 변화 속에서도 잊지 말아야 할 경고

미하 울만의 지하 도서관과 관련하여 한 가지 아쉬운 점
은 2000년대 초에 베를린 주정부의 허가로 베벨 광장 지하에 주차장과 진입
로 건설 공사가 있었다는 사실이다. 이 공사에 의해 베벨 광장 가장자리 네
곳에 지하 주차장으로 내려가는 계단이 만들어졌고, 승강기 시설도 설치되
었다. 2004년 12월에 개시된 이 지하 주차장은 국립오페라극장으로 바로 통
하게 되어 있다. 국립오페라극장 방문객들을 위한 이런 실용적인 공사는 인
접해 있는 기념조형물의 존재를 난처하게 만들어버렸다. 지하에 설치된 공
간 밑으로 지하 주차장이 생기면서 「도서관」이 지닌 고도의 상징적 의미는
약화될 수밖에 없었다. 그 때문에 공사를 두고 이견이 분분했다. 끊임없이
변화하는 도시의 환경 속에서 기념조형물이 자신의 가치를 지속적으로 지
켜내기가 얼마나 어려운지 보여주는 대목이다.

마지막으로 베벨 광장을 떠나기 전에 반드시 보고 기억해
야 할 것이 한 가지 더 있다. 원래 미하 울만은 베벨 광장에 「도서관」을 설명

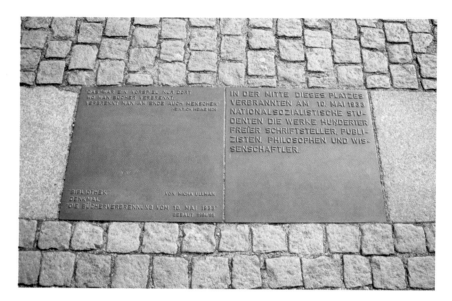

(왼쪽 동판) 그것은 단지 서막에 불과하다
책을 불태우는 곳에서는
결국 사람도 불태우게 된다—하인리히 하이네, 1820

미하 울만의「도서관」
'1933년 5월 10일의 분서' 기념비
1994~1995년 건축

하는 어떠한 표지판도 설치하지 않으려고 했었다. 책들이 불타버린 이곳엔 글자들이 남아 있지 않을 것이기 때문이었다. 하지만 이 광장을 방문한 이들을 위해 최소한의 설명문 설치는 불가피했다. 지하 도서관을 덮고 있는 사각형 유리창에서 남북으로 각각 6~7미터 떨어진 곳 바닥에는 경고의 기념 조형물을 설명하는 동판이 두 개씩 박혀 있다. 그 동판엔 하인리히 하이네가 1820년에 쓴 다음과 같은 글귀가 있다. "책을 불태우는 곳에서는 / 결국 사람도 불태우게 된다."♦

♦ 이 글귀는 하이네의 비극 『알만조르(Almansor)』에 나오는 대화 내용이다. 15세기의 스페인 그라나다가 배경인 희곡으로, 기독교 기사들이 광장 한가운데에서 코란을 화염 속에 던지는 소리를 들었다고 주인공 알만조르가 말하자, 이슬람교도인 하산이 그렇게 대답한 것이다. 마치 하이네가 예언이라도 한 것처럼 나치는 책뿐만 아니라 아우슈비츠 수용소에서 수많은 유대인들을 죽인 후 불태웠다. 하이네가 이미 분서 사건 113년 전의 예술 작품 속에서 비극의 역사를 경고했다면, 미하 울만은 예술 작품을 통해 다시 그 역사를 상기시키고 있다.

3. 홀로코스트를

학살된 유럽 유대인을 위한 추모비:

코라·벨룰라너 거리 1

추모하는
풍경

기념조형물

역사

콘크리트 블록 숲으로

운터덴린덴 거리의 시작점인 브란덴부르크 문에서 에베르트 거리(Ebertstraße)를 따라 포츠담 광장(Potsdamer Platz) 방향으로 내려가면 수많은 콘크리트 블록들이 운집한 공동묘지 같은 들판이 나타난다. 아무런 글자나 장식도 없는 밋밋한 회색 콘크리트 블록들이 마치 침묵 속에 사라져간 무명씨들을 위한 석관묘처럼 줄줄이 깔려 있다. 주변의 고층 건물들보다 훨씬 낮게 설치되어 있기 때문에 넓은 규모에 비해 불필요할 정도로 거대한 느낌이 들지는 않는다. 하지만 가운데로 들어갈수록 개개의 블록은 점점 사람 키보다 높아지고, 지면도 완만하게 낮아져서 콘크리트 블록 숲 한가운데에 이르면 꽤 깊은 공간이 형성된다.

차가운 콘크리트 블록들 사이의 비좁은 길을 홀로 이리저

리 걷다 보면 생각에 잠기게 된다. 그러다 문득 그 사이로 조각난 하늘을 바라보기 마련이다. 슬픔, 고독, 상실 같은 감정들이 차오르는 공간이다. 그래도 아이들은 미로 같은 길들이 신기한지 숨바꼭질을 하고, 연인들은 가장자리의 키 낮은 콘크리트 블록 위에 앉아 한가로이 담소를 즐긴다. 관광객들은 넓게 펼쳐진 독특한 풍경을 카메라에 담느라 바쁘기만 하다. 이들의 머리 위로 점점 황혼빛이 감돈다. 회색 콘크리트 블록들은 석양의 불그스름한 기운을 머금는 듯하더니 해가 넘어갈수록 차갑고 무거운 분위기를 띤다. 그리곤 이내 어둠 속에 묻힌다.

추모비와 장소성의 문제

이곳은 홀로코스트(Holocaust)로 희생된 600만 명의 유대인을 추모하는 장소다. 더 정확히 말하면 「학살된 유럽 유대인을 위한 추모비(Denkmals für die ermordeten Juden Europas)」이다. 뉴욕 출신의 건축가 피터 아이젠먼(Peter Eisenman)이 설계한 이 기념조형물은 1만 9000제곱미터의 불규칙적인 경사 지대에 세워진 2711개의 추모비들과 홀로코스트 관련 자료가 전시된 지하의 정보관으로 구성되어 있다. 처음 이곳을 찾았던 2001년엔 공사가 시작되는 무렵이었다. 그때는 허허벌판에 흙이 깔린 채 콘크리트 블

록 몇 개만 덩그러니 놓여 있었다. 잿빛 하늘 아래 펼쳐진 그 을씨년스러운 풍경을 공사장 울타리 사이로 바라보면서 완성된 기념조형물의 풍경을 가늠하기란 쉽지 않았다. 하지만 현재 이곳은 도심의 공원처럼 많은 방문객들이 언제든지 쉽게 접근해서 추모비들 사이를 돌아다닐 수 있는 개방적인 공간이 되었다. 그리고 세계의 정치 지도자들이 방문하는 명소이자, 다니엘 리베스킨트(Daniel Libeskind)가 설계한 베를린 유대인박물관(Jüdisches Museum Berlin)과 함께 매년 50만 명 이상의 관광객들이 거쳐 가는 필수 코스다.

그렇다면 원래 이 지대는 홀로코스트와 어떤 관련이 있었던 곳일까? 그렇지 않다. 유대인 강제수용소가 있었던 장소도 아니었고, 이곳에서 유대인 학살이 이루어졌던 것도 아니었다. 이 책에서 소개하는 기념조형물 대부분은 설치된 장소와의 연관성이 뚜렷하지만「학살된 유럽 유대인을 위한 추모비」는 직접적인 관련이 없다. 그래서 역사학자, 미술사학자, 도시계획가 등이 문제를 제기하기도 하였다. 하지만 베를린을 상징하는 브란덴부르크 문 바로 근처, 즉 독일의 수도 베를린의 심장부에 이 추모비가 건립되었다는 점이 매우 중요하다.

이 일대는 원래 일명 미니스터가르텐(Ministergarten, 장관 정원)이라 불렸던 곳으로 18세기에는 정원과 녹지를 갖춘 궁전이 있었고, 프로이센 시대부터 독일제국, 바이마르공화국, 제3제국에 이르기까지 주요 내각의 관청들이 자리 잡고 있었던 곳이다. 나치 정권의 선전장관 괴벨스의 집

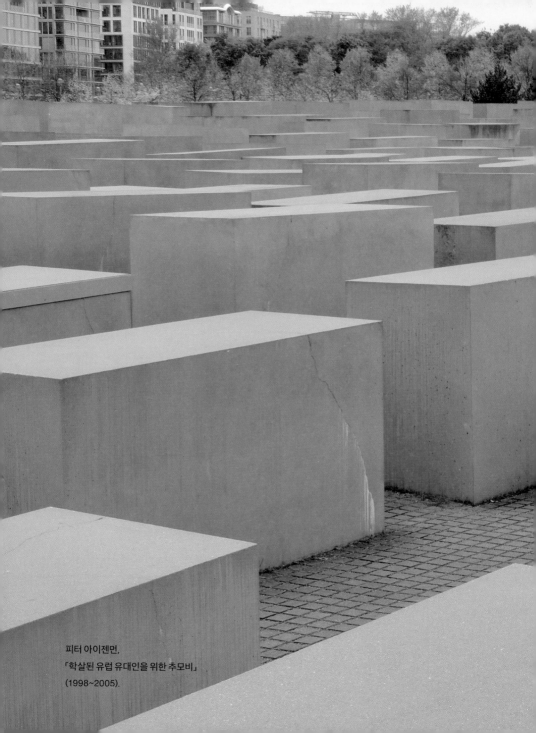

피터 아이젠먼,
「학살된 유럽 유대인을 위한 추모비」
(1998~2005).

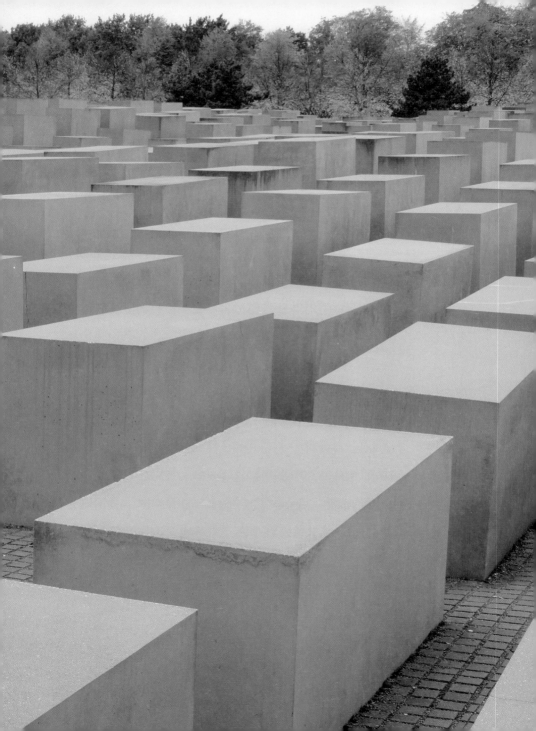

무실도 이 부근이었다. 그리고 베를린 분단 시기에는 장벽 시설이 있었다. 이처럼 베를린의 중심부이자 과거 나치의 주요 관청들이 자리했던 지역에, 오히려 반성적인 의미의 홀로코스트 추모비를 세움으로써 추모 장소의 가치를 높인 것은 주목할 만한 일이다. 이런 선택은 자신들이 저지른 과거의 범죄를 철저히 기억하고 되풀이하지 않겠다는 독일 국민들의 책임 의식이 바탕에 있었기에 가능했을 것이다.

반유대주의의 오랜 역사

왜 유럽에서 홀로코스트가 일어났을까. 히틀러와 나치는 왜 그토록 유대인을 박해했을까. 나치가 자행한 유대인 대학살의 배경을 파악하자면 역사를 거슬러 올라갈 필요가 있다. 그것의 근원은 '반유대주의'라고 하는 역사적인 흐름에서 찾을 수 있다. 반유대주의는 유대교와 기독교의 갈등에서 시작되었다. 유일신을 믿는 유대교와 기독교는 원래 같은 뿌리에서 나왔지만, 예수의 출현과 죽음을 계기로 기독교가 유대교에서 완전히 분리되었다. 기독교도들이 보기에 예수를 십자가에서 죽게 만든 이들은 바로 유대교도들이었기 때문이다. 기독교는 서기 313년 콘스탄티누스대제에 의해 로마제국의 국교로 공인되었고 유럽 전체로 퍼져나갔다.

그에 비해 유대인들은 로마제국에서 쫓겨나 나라를 잃고 유랑 생활을 하는 신세가 되었다. 더욱 문제가 된 것은 선민의식을 가진 유대인들이 기독교 세계로 변한 중세 유럽의 곳곳에 정착을 하면서도 자신들의 전통적인 종교와 문화를 고수하였다는 점이다. 그 때문에 중세 유럽 사회는 유대인들을 늘 이방인으로 대했고 달가워하지 않았다. 그런데 대금업이 금지된 기독교 사회에서 기독교인들 대신 그 업종에 종사한 이들이 바로 유대인들이었다. 유대인들은 산술과 글쓰기 능력을 갖추었으므로 문맹률이 높았던 중세 유럽 사회에서 상업과 대금업을 통해 재산을 모을 수 있었다. 이로 인해 유대인은 인색하고 돈만 밝히는 사람들이라는 부정적 이미지와 편견이 형성되었다. 중세 유럽 사회에 동화되지 못하고 겉돌던 유대인들은 흑사병, 전쟁, 재앙 등 사회가 불안정해질 때마다 불만과 적대감의 대상이 되곤 했다. 기독교의 종교개혁을 주도한 마르틴 루터도 유대교를 혐오하며 유대인을 박해할 것을 주장할 정도였다.

근대국가가 형성되면서 유대인들도 신앙과 직업 선택의 자유를 얻게 되었다. 하지만 근대국가는 대부분 민족 공동체를 지향했기 때문에 19세기 들어 유대인들은 유럽 각국에서 배척과 소외를 당할 수밖에 없었다. 게다가 어설픈 과학 이론에 기반을 둔 인종주의까지 등장하여 인종차별적 문화를 강화했다. 평소에 성공한 유대인들을 질투하던 유럽인들에게는 좋은 핑곗거리가 생긴 셈이었다. 19세기 후반 프랑스에서 일어난 '드레퓌

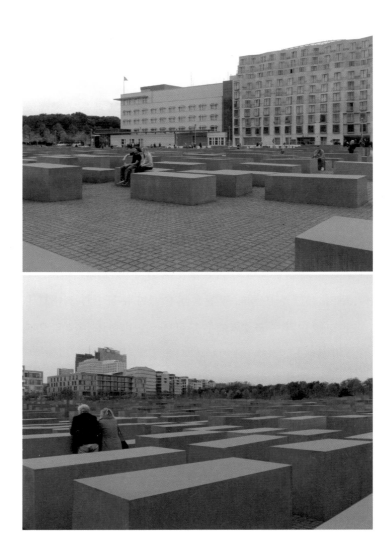

현재 이곳은 도심의 공원처럼 많은 방문객들이 언제든지 쉽게 접근해서 추모비들 사이를
돌아다닐 수 있는 개방적인 공간이 되었다.

스 사건'은 유대인에 대한 극단적인 편견을 보여준 사례였다. 유대인이었던 장교 드레퓌스는 간첩이라는 누명을 쓰게 되었는데, 무죄 여부를 놓고 프랑스의 보수 세력과 진보 세력이 대립하는 사태까지 벌어졌던 것이다. 반유대주의는 예술계에서도 나타났다. 특히 독일의 작곡가 리하르트 바그너는 그의 수필 「음악 속의 유대교(Das Judentum in der Musik)」에서 유대인 작곡가들의 음악뿐만 아니라 외모와 행동에 대해서도 노골적으로 불쾌감을 표시했다. 그런 바그너를 좋아했던 인물이 바로 히틀러였다.

독일을 선동하고 유럽을 휩쓴 대재앙

히틀러가 등장하기 전이나 나치가 집권하던 시절에도 반유대주의 분위기는 유럽 전체에 퍼져 있었다. 더구나 자본주의든 공산주의든 유대인들이 그 배후를 조종하며 세계 정복의 음모를 꾸민다는 소문이 파다했다. 다만 독일은 이렇게 유럽에 팽배한 반유대주의가 극단적으로 폭발한 곳이었을 뿐이다. 1918년, 1차 세계대전에서 패한 후 독일인들은 위기와 고통을 겪을 수밖에 없었다. 독일의 영토는 줄어들었고, 군비는 축소되었으며, 경제는 파탄 상태였다. 민주적 헌법을 가진 바이마르공화국이 출범하였지만 불안한 정국이 지속되었다. 독일인들은 상처 입은 자존심을 회복해줄

세력이 필요했고, 그들의 불만을 터트릴 만한 대상이 필요했다. 이런 상황에 불을 댕긴 것이 나치당의 등장이었다. 시의적절하게 반유대주의를 외치는 히틀러의 과격한 연설에 대중들은 매료되었다.

1933년 1월 30일 히틀러가 수상이 되어 정권을 장악하자 반유대주의 정책이 본격적으로 추진되었다. 유대인과 관련하여 상점 불매 운동, 관리 숙청, 시민권 박탈, 재산 몰수, 강제 해외 이주, 상점과 유대교 회당 파괴 등 여러 형태의 탄압이 이어졌다. 이런 상황은 1939년 2차 세계대전이 발발하면서 더욱 심각해졌다. 독일군은 전쟁 초기에 승승장구하면서 점령 지역을 넓혀나갔다. 서에서 동까지, 북에서 남까지 유럽의 대부분을 장악했다. 그만큼 관리해야 할 유대인의 수도 엄청나게 늘어났다. 그러자 나치는 유럽의 유대인들을 모두 비좁은 게토(Ghetto)에 몰아넣었다. 본래 게토는 전통적으로 유대인들이 거주하던 지역을 의미한다. 하지만 나치가 조성한 게토는 유대인을 위한 일종의 수용소 같은 곳이었다. 그 수용소들은 대부분 독일 동부 지역과 폴란드를 비롯해 동유럽에 걸쳐 설치되어 있었다. 수많은 유대인들이 열악한 환경의 게토에서 서서히 죽어갔다.

히틀러는 이미 장담했던 것처럼 2차 세계대전을 통해 유대인을 말살하고자 했다. 1942년 1월 20일 베를린 근교 반제 지역에서 개최된 나치 지도자들의 회의에서 이를 공식화했다. 이른바 '유대인 문제의 최종 해결(Endlösung der Judenfrage)'에 대한 결정이 이루어진 것이다. 이제 게토

에 갇혀 있던 유럽의 유대인들은 강제수용소로 이송되었다. 그곳의 일상은 전대미문의 대량 살상이었다. 가장 대표적인 곳이 폴란드의 아우슈비츠 강제수용소였다. 유대인들은 독일 외에도 오스트리아, 체코슬로바키아(1993년에 체코와 슬로바키아로 분리 독립), 헝가리, 폴란드, 유고슬라비아, 불가리아, 그리스, 러시아, 프랑스, 이탈리아, 노르웨이, 덴마크, 네덜란드, 룩셈부르크 등 유럽 각지에서 끌려와 학살되었다. 유럽 전체 유대인 인구 1100만여 명 중 약 600만 명이 죽었을 것으로 추정된다. 그중 가장 많은 유대인들이 희생된 지역은 폴란드로, 폴란드 유대인 330만 명 중 그 90퍼센트에 달하는 300만 명이 살해되었다.

　　　나치가 저지른 이러한 유대인 학살을 가리켜 보통 '홀로코스트'라고 부른다. 홀로코스트는 원래 그리스어로 '짐승을 불태워 신에게 제물로 바치는 의식'을 의미하는데, 후에 '대량학살'이라는 뜻이 더해졌다. 영미권에서 유대인 학살과 관련하여 홀로코스트라는 단어를 사용하기 시작한 것은 이스라엘 건국 시기인 1948년부터였다. 하지만 유대인들은 홀로코스트 대신에 히브리어로 '대재앙'을 의미하는 '쇼아(Shoah)'라고 표현한다. 이미 1940년대 초부터 유대인 학살을 가리키는 데 사용되었다. 나치의 만행이 신에게 희생 제물을 바치는 행위로 비유될 수 있기 때문에 유대인들은 홀로코스트라는 단어에 강한 거부감을 가지고 있다. 단어의 선택 문제에서 입장 차이가 드러나는 셈이다.

추모비 2711개가 만들어지기까지

이와 같은 역사적 배경을 가진 홀로코스트에 대한 추모비가 만들어지기까지 우여곡절이 많았다. 2차 세계대전이 끝난 후 수십 년이 지나도록 독일에서 홀로코스트 추모비를 만들려는 구체적인 움직임은 없었다. 하지만 1988년 8월에 저명한 언론인 레아 로스(Lea Rosh)가 토론회를 제안한 것이 발단이 되었다. 그는 이스라엘 예루살렘의 홀로코스트 기념관인 '야드 바셈(Yad Vashem)'을 방문하여 감동을 받은 경험을 계기로 베를린에도 대량학살 범죄에 대한 경고비를 설치하자고 주장했다. 처음 제안한 장소는 현재의 홀로코스트 추모비가 있는 곳이 아니라 크로이츠베르크 구역에 있는 과거의 게슈타포(Gestapo, 나치 비밀경찰) 관청 부지였다. 이 제안은 1989년 역사학자 에버하르트 예켈(Eberhard Jäckel)이 참여하는 시민운동으로 확대되었고, 귄터 그라스와 빌리 브란트(전 서독 총리) 같은 저명인사들의 지원도 받았다. 베를린장벽 붕괴 후에는 독일 연방수상 헬무트 콜도 지지를 보냈다. 그 결과 베를린 주정부는 1995년에 추모비 공모를 내걸었다. 그리고 528개의 응모작 가운데 두 개 안이 일등상으로 추천되었지만, 헬무트 콜은 추천된 작품들이 마음에 들지 않는다며 반대했다.

여러 논의 과정을 거쳐 다시 새로운 공모 절차가 도입되었고, 국제적으로 저명한 스물다섯 명의 건축가들과 조각가들이 초대되었

다. 여기서 피터 아이젠먼과 리처드 세라(Richard Serra)가 합작한 설계안이 1998년에 최종 후보로 선택되었다. 헬무트 콜도 이번엔 거부하지 않았다. 한 가지 흥미로운 점은 미국의 미니멀리즘 조각가 리처드 세라가 이 프로젝트 초기에 피터 아이젠먼과 협업을 했다는 사실이지만, 리처드 세라는 이 프로젝트에서 중도 하차했다. 원래의 계획과 다른 많은 요구 사항들을 받아들일 수 없었기 때문인 듯하다.(그럼에도 「학살된 유럽 유대인을 위한 추모비」를 보면 리처드 세라 작품의 분위기가 강하게 풍긴다.)

난관 속에서도 피터 아이젠먼은 추모비 프로젝트를 계속 진행했다. 몇 번의 설계 수정을 거치면서 지하에 930제곱미터 넓이의 정보관이 추가되었다. 지상의 기념조형물에 홀로코스트 희생자들에 관한 구체적인 정보가 전혀 기록되지 않아 추상적인 콘크리트 구조물로만 보인다는 비판이 제기되었기 때문이다. 지하의 정보관을 통해 그런 문제점을 보완하고자 했던 것이다. 이후 여러 연구를 거쳐 희생자들과 그 가족들의 사진, 편지, 영상 자료 등으로 구성된 정보관의 전시회가 따로 준비되었다.

1999년엔 수년간의 토의를 거친 연방의회가 추모비 설치를 결정했고, 동시에 프로젝트를 전담할 연방 직영 재단도 설립되었다. 그렇게 2000년 초가 되어서야 현재의 부지에서 착공식 축하 행사가 개최되었다. 처음 공모를 내건 지 6년 만에 첫 삽을 뜬 것이다. 2000년 11월에는 연방의회가 정보관을 포함한 추모비 건립을 위해 2500만 3000유로로, 전시회 구축과

정보관의 초기 장비 구입을 위해 230만 유로의 예산 사용을 승낙했다. 소요 예산이 공식적으로 결정되자 공사 진행도 빨라지기 시작했다. 하지만 2001년 5월에 콘크리트 블록 형태의 첫 번째 추모비를 시범적으로 설치한 후, 추가로 콘크리트 전문가들이 제작에 참여할 정도로 까다로운 절차를 거쳤다. 이를 통해 콘크리트 재질의 추모비 2711개 하나하나에 특수 표면 처리를 하여 비바람과 낙서에도 보호되도록 만들었다. ◆

◆ 콘크리트 블록 준공 후 세월이 흐르면서 관리의 문제가 심각하게 대두되었다. 까다로운 과정을 거쳐 제작되었음에도 수백 개의 콘크리트 블록에 여기저기 균열이 생기고 있는 탓이다. 이미 2010년 12월에 원인 조사차 비밀리에 콘크리트 블록 하나가 아헨의 건축자재연구소로 옮겨져 해체되었다. 온도 변화에 취약한 점이 균열의 주요 원인으로 꼽혔다. 이후 균열 방지를 위해 납작한 철제 띠로 콘크리트 블록을 감싸는 조치를 주로 취하고 있다.

그러나 이것은 미관상 매우 거슬리거니와 근본적인 대책이라고 보기 어렵다. 앞으로 균열을 일으키는 콘크리트 블록이 더 늘어나서 모두 철제 띠로 둘러진다면 이 추모비의 이미지와 가치도 훼손될 수밖에 없다. 한편 이 균열 문제의 책임 소재를 가리기 위한 분쟁이 일어나기도 했고, 검사와 보수를 위해 계속 투입되는 엄청난 예산도 논란을 낳고 있다.

이런 상황 때문인지 2017년 10월 필자가 이곳을 방문했을 때에는 경찰들이 콘크리트 블록 위에 올라가는 사람들을 제지하고 있었다. 하지만 촬영을 하려는 수많은 관광객들과 장난기 많은 청소년들의 행동을 모두 막을 수는 없을 것이다. 홀로코스트 추모비는 기념조형물의 조성 방식과 사회적 합의 과정에 대해서 많은 교훈을 주는 한편으로 기념조형물의 재료와 관리 문제도 중요하다는 점을 단적으로 보여주는 사례이다.

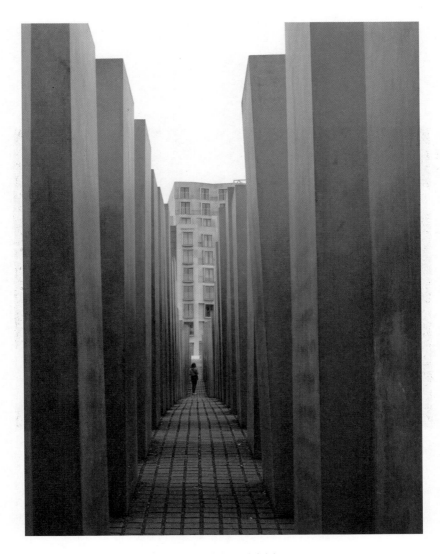

콘크리트 블록들은 한 사람만이 지나다닐 수 있는 간격으로 세워졌다.

비좁은 통로를 걷다 보면 콘크리트 블록들 사이로 조각난 하늘이 보인다.

과거가 현재로 살아나는 곳

내부가 비어 있는 콘크리트 블록은 두께가 0.15미터, 길이와 폭은 각각 2.38미터와 0.95미터로 동일하다. 다만 그 높이는 0.2미터에서 4.7미터까지로 다양하다. 가장 큰 콘크리트 블록은 11톤에 달한다. 블록 간의 간격은 0.95미터를 일정하게 유지하도록 했다. 한 사람만 지나다니도록 의도한 간격이다. 항공사진을 보면 이 콘크리트 블록들은 마치 디지털 이미지의 픽셀처럼 열에 맞춰 가지런하게 놓여 있지만 가장자리로 가면서 불규칙하게 띄엄띄엄 설치된 것을 알 수 있다. 특히 정보관 자리의 지상엔 콘크리트 블록이 없다. 2004년 12월에 마지막 콘크리트 블록의 설치와 함께 홀로코스트 추모비 공사가 종료되었다. 마침내 2005년 5월 10일 개막 행사가 열렸다. 2차 세계대전이 끝난 지 60년 만이었다.

「학살된 유럽 유대인을 위한 추모비」 설치는 독일 재통일 후 정부와 국회의 베를린 이전과 맞물려, 과거를 반성하는 독일의 이미지를 더욱 선명하게 만들어주었다. 추모비에 대한 여러 비판도 있었다. 하지만 뚜렷한 출입구도 없고 중심부와 주변부의 구분도 없이 지상에 펼쳐진 기하학적인 추모비들과 그 형태가 연결되는 지하 정보관의 조합은 새로운 기념조형물의 전형을 보여주었다고 할 만하다. 그 때문인지 아이젠먼은 이 추모비로 여러 건축상을 받았다. 이곳은 수많은 홀로코스트 희생자들을 추상적인

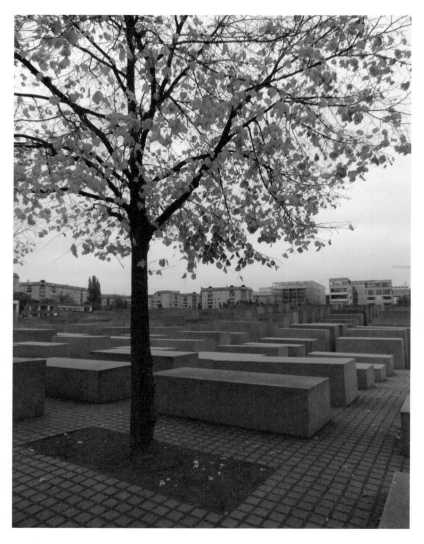

추모비를 비바람과 낙서로부터 보호하기 위해 콘크리트 블록 하나하나에 특수 표면 처리를 했지만,
세월이 흐르고 많은 시민들과 관광객들이 드나드는 장소가 되면서 지속적인 검사와 보수가 필요한 상황이다.

형태 속에서 추모하는 장소인 동시에, 구체적인 자료들을 통해 역사를 반성하게 만드는 계몽의 장소이기도 하다. 또한 베를린 시민들과 관광객들이 끊임없이 드나드는 만남의 장소로서 역할도 한다. 도심의 시민들은 공원처럼 이곳을 산책하면서 이야기를 나누고, 여행자들은 콘크리트 블록 사이의 미로를 돌아다니며 사진을 찍으면서도, 차가운 주검이 담긴 관 모양의 콘크리트 블록들을 보면서 잠시나마 삶과 역사를 성찰하는 시간을 갖게 된다. 그렇게 이 추모비는 과거의 홀로코스트에 대한 기억을 계속해서 현재 속에 살아 있게 한다.

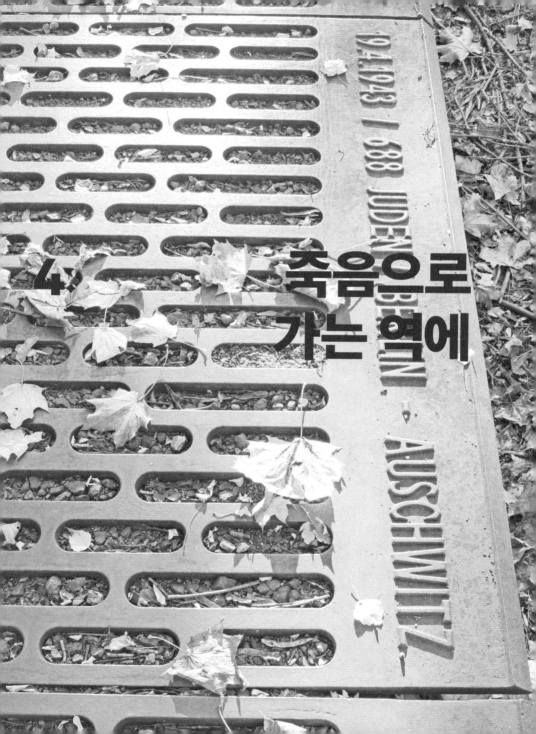

4 죽음으로
가는 역에

각인된
역사

기념조형물

연소

인간 화물열차의 출발지

1942년 6월 13일 / 유대인 746명 /

베를린 – 알려지지 않은 곳

1942년 6월 16일 / 유대인 50명 /

베를린 – 테레지엔슈타트

1942년 6월 18일 / 유대인 50명 /

베를린 – 테레지엔슈타트

……

날짜와 숫자 그리고 도시 이름이 계속 이어진다. 기차역 승강장 바닥의 두툼한 철판에 새겨진 이 내용들은 도대체 무슨 의미일까?

　　베를린 서남부의 샤를로텐부르크-빌머스도르프(Cha-rlottenburg-Wilmersdorf) 구역에는 쇠락한 화물역을 간직한 도시고속전철역 그루네발트(S-Bahnhof Grunewald)가 있다. 1879년에 세워진 이곳은 처음에 '훈데켈레(Hundekehle)역'이라고 불렸으나, 1884년부터 주변에 펼쳐진 드넓은 숲 지대의 이름인 '그루네발트'를 따라 현재의 역명으로 바뀌었다. 교외의 별장처럼 고풍스럽게 보이는 역 입구의 건물 모습은 1899년에 건축가 카를 코르넬리우스(Karl Cornelius)의 계획에 따라 갖추어졌다. 그루네발트역 주변은 1890년대부터 고급 주택 지역이 형성되면서 사회적으로 성공한 중상류층 독일인들과 유대인들이 많이 거주했던 곳이기도 하다. 하지만 이런 공생 분위기는 1933년 히틀러가 집권하면서 완전히 사라져버렸다. 유대인들은 집과 토지에 대한 소유권을 상실한 채 떠나야만 했다. 동시에 그루네발트역의 운명도 암울한 방향으로 바뀌었다. 2차 세계대전이 진행 중이었던 1941년부터 1945년까지, 그루네발트역이 베를린에 거주하던 유대인들을 동유럽의 수용소로 실어 나르는 일을 도맡아 했기 때문이다.

　　베를린에서는 그루네발트역 외에도 안할터(Anhalter)역과 모아비트(Moabit) 화물역이 유대인을 강제 이송하는 기능을 담당했다. 제국교통부와 산하기관인 독일제국철도가 차량 운행 시간표를 제작하여 체계적으로 유대인 추방을 진행했다. 1941~1945년 사이에 독일 전역에서 적어도 13만 명의 유대인을 강제 이송한 독일제국철도는 유대인 한 명당 3등석 표

로 1킬로미터에 4페니히를 책정했다. 2차 세계대전 발발 후인 1941년에 베를 린에서 살고 있었던 유대인은 약 6만 6000명 정도였다. 이들 중 약 5만 명 이 상이 세 개의 역을 통해 끌려갔는데, 총 184회의 특별열차 운행이 이루어졌 다는 기록이 남아 있다. 초기엔 그루네발트역이 강제 이송의 대부분을 담당 하였고, 1942년부터는 모아비트역과 안할터역도 이송을 함께 했다. 더욱이 1942년 중반부터는 주말만 제외하고 거의 매일 수송이 이루어졌다.

그루네발트역과 모아비트역에서는 우치(폴란드 중부의 도 시), 리가(라트비아의 수도) 민스크(벨라루스의 수도), 바르샤바, 아우슈비츠 등 주로 동유럽에 위치한 유대인 집단 거주지인 게토, 정치범 수용소, 학살 수 용소로 61회에 걸쳐서 3만 5000명 이상의 유대인들이 실려 갔다. 안할터역 에서는 대개 게토가 있는 테레지엔슈타트로 123회에 걸쳐 1만 5000명 이상 의 유대인들이 이송되었다. 테레지엔슈타트로 간 유대인들은 다시 죽음의 수용소로 끌려가야만 했다. 많은 유대인들이 자살로 강제 이송을 피했고, 단지 소수만이 끌려가지 않고 도망가거나 잠적할 수 있었다. 그렇게 끌려간 5만 명 이상의 유대인들 중에 겨우 1900명만이 살아남았다. 1945년 5월 독 일의 패전과 함께 나치의 학살극이 막을 내렸을 때, 베를린에는 단 7000여 명의 유대인만이 살고 있었다. 2차 세계대전 발발 전보다 약 10분의 1로 줄 어든 셈이다.

당시 기록에 따르면 1941년 10월 18일 베를린을 떠난 첫

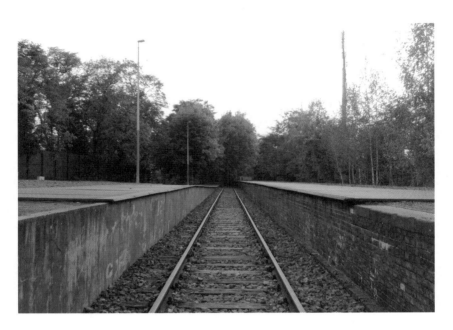

니콜라우스 히르슈(Nikolaus Hirsch)·볼프강 로르히(Wolfgang Lorch)·안드레아 반델(Andrea Wandel),
「17번 선로(Gleis 17)」(1995~1998).

번째 특별열차는 1251명의 유대인을 현재 우치라고 불리는 리츠만슈타
트로 데려갔다. 그리고 마지막 특별열차는 전쟁이 끝나기 불과 몇 주 전인
1945년 3월 27일에 18명의 유대인을 테레지엔슈타트로 싣고 갔다. 그런데
1941년 10월 18일 죽음의 수용소로 가는 첫 번째 인간 화물열차가 출발했
던 곳이 바로 그루네발트역의 '17번 선로'였다.

아우슈비츠로 향하는 악몽 같은 열차

이처럼 그루네발트역과 17번 선로에 대한 역사적 기록들
을 안다고 하더라도 당시 이곳에서 벌어진 일을 구체적으로 실감하기란 쉽지
않다. 당시 유대인들이 처했던 현실에 대해 공감해보고 싶다면 「마지막 열차
(Der letzte Zug)」(2006)라는 영화를 추천하고 싶다. 요제프 빌스마이어(Joseph
Vilsmaier)와 다나 바브로바(Dana Vávrová)가 공동 감독한 작품으로 그루네발
트역에서 아우슈비츠로 가는 특별열차를 주요 배경으로 한다. 특히 영화의
초반에 17번 선로에서 벌어진 상황이 잘 묘사되어 있다. 1943년 4월 19일, 베
를린에 거주하던 유대인들 중 688명이 나치의 하켄크로이츠(갈고리 십자가) 휘
장이 펄럭이는 그루네발트역으로 끌려온다. 그들의 손에는 최소한의 짐만 들
려 있다. 깊은 밤에 갑자기 집으로 들이닥친 게슈타포에게서 집을 떠나라는

강압적인 명령을 받았기 때문이다. 4월 20일이 생일인 지도자 히틀러에게 유대인이 없는 깨끗한 베를린을 선물한다는 이유로 벌어진 일이었다.

　　　　17번 선로를 따라 불안에 떨고 있는 유대인들 앞에 가축 운반용 화물열차가 들어온다. 무장한 군인들은 그 화물열차에 남녀노소 구분 없이 유대인들을 가축처럼 마구 몰아넣는다. 저항하는 한 여인은 총에 맞아 즉사하고, 도망간 남녀 한 쌍은 잡혀서 끌려온다. 그렇게 17번 선로의 화물열차에 유대인들이 가득 실린다. 작은 환기창만 있는 악몽 같은 객차 속에서 유대인들은 더위와 갈증, 굶주림과 죽음을 겪으며 아우슈비츠로 향한다. 희망을 잃지 않고 탈출을 준비하던 주인공 그룹에서 소녀와 젊은 여성만이 아우슈비츠 도착 전에 가까스로 탈출에 성공하는 것으로 영화는 끝난다. 조직적인 인종 말살 정책으로 유대인들이 겪어야만 했던 극한의 폭력과 고통의 한 실체를 그려낸 이 영화의 도입부에 바로 17번 선로에 설치된 기념조형물이 등장한다. 그리고 종결부에는 앞서 소개한 홀로코스트 추모비가 등장한다. 특히 17번 선로의 기념조형물에 새겨진 문구인 "1943년 4월 19일 / 유대인 688명 / 베를린 - 아우슈비츠"를 그대로 보여줌으로써 이 영화가 역사적 사실을 배경으로 하고 있다는 점을 암시한다.

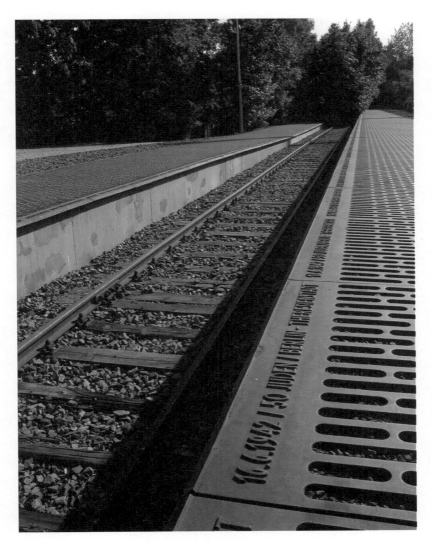

죽음의 수용소로 가는 첫 번째 인간 화물열차가 출발했던 곳이
그루네발트역의 17번 선로이다.

한 걸음 한 걸음 내딛으며 마주하는 추모비

17번 선로와 텅 빈 승강장엔 적막감이 감돈다. 승강장 주변은 울창한 나무들이 감싸고 있다. 기차가 역을 빠져나가는 지점의 선로에 세워진 운행금지 표지판과 그 뒤로 무성하게 자란 초목들이 이제 더는 열차가 다니지 않는다는 것을 알려준다. 가끔 반려견을 데리고 한가롭게 산책하는 주민들만 지나갈 뿐이다. 처음 이곳을 찾아온 사람이라면 이런 고즈넉한 풍경 속에서 잠시 혼란에 빠질 수도 있다. 기념조형물에 대한 기존의 통념이 깨지면서 선로 주변의 풍경이 다시 보이기 때문이다.

17번 선로의 역사를 상기시켜주는 경고의 기념조형물은 "독일제국철도의 열차들을 통해 죽음의 수용소로 추방된 이들을 추모하기 위해" 제작되었는데, 특이하게도 선로를 따라 약 132미터에 걸쳐 양쪽 승강장 바닥에 평평하게 깔려 있다. 연이어 설치된 총 186개의 주물 강철판들로 구성된 것이다. 각 강철판 가장자리마다 1941~1945년 사이에 베를린에서 특별열차가 출발한 날짜와 수송된 유대인 수 그리고 행선지를 연대순으로 새겨놓았다. 철판들은 붉게 녹이 슨 것처럼 보인다. 그 어둠의 세월을 증명이라

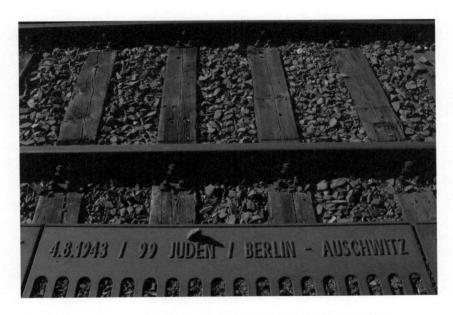

1943년 8월 4일에 유대인 아흔아홉 명이 베를린에서 아우슈비츠로 강제 이송되었음을 기록한 강철판.

도 하듯이. 물론 여기에 기록된 내용은 모두 역사적으로 증명된 사실이다.◆ 다만 승강장 시작점과 마주한 건너편 승강장의 마지막 강철판 세 개엔 아무런 내용이 기입되어 있지 않다. 이것이 제작된 시점까지 미처 밝혀지지 않은 또 다른 강제 수송의 가능성을 고려하여 비워둔 것이다.

　　　　　이렇게 모든 특별열차에 대한 기록을 하나하나 소상히 밝히고 강조하는 것은 무슨 의미가 있을까? 우선 그 기록들은 이 장소에서 벌어진 역사를 구체적으로 기억하게 한다. 실제로 일어난 비극적인 사건에 대한 추상적인 공감이나 관념적인 이해 그리고 형식적인 애도를 거부한다. 그것은 기괴한 나치 시절의 일상을 지배하던 제도화된 박해, 추방, 살인을 정확한 숫자와 단어 들로 요약해 보여준다. 그럼으로써 각각의 특별열차에 강제로 실려 간 유대인들의 모습, 작별 인사도 없이 떠나간 그들의 마지막 여행을 구체적으로 상상하고 그려보도록 유도한다. 승강장에 깔린 186개의 철판 위를 한 걸음 한 걸음 딛을 때마다 186개 각각의 추모비를 만나는 셈이 된다. 오래된 선로의 기억은 그렇게 되살아난다.

　　　　　이 승강장 바닥은 전체적으로 창살 같은 무늬로 뒤덮여 있

◆ 기념조형물 「17번 선로」에 새겨진 내용들은 계속해서 조사 및 연구되고 있다. 「17번 선로」는 1998년 이전의 조사 자료를 토대로 만들어졌기 때문에 2008년에 이루어진 재조사 결과와 비교해보면 세부적으로 다른 점이 많다. 예를 들면 1941년 10월 18일에 처음 수송된 유대인 수는 1251명이 아닌 1091명으로, 1945년 3월 27일에 마지막으로 수송된 유대인 수는 18명이 아닌 42명으로 밝혀졌다. 이러한 지속적인 역사 연구야말로 기념조형물을 고정 불변의 존재가 아니라 진화해야 할 그 무엇으로 바라보게 한다.

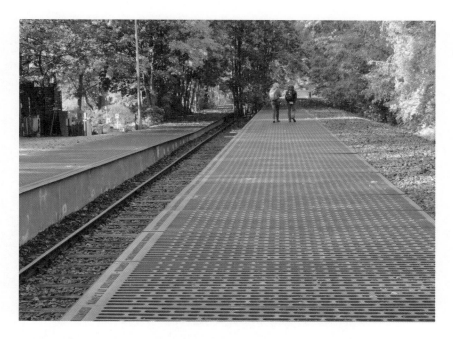

승강장에 깔린 186개의 철판 위를 한 걸음 한 걸음 딛을 때마다 186개 각각의 추모비를 만나게 된다.

다. 이는 17번 선로에서 떠난 열차들이 감옥과 같은 형태를 띠고 있었다는 것을 암시한다. 무엇보다도 주목할 만한 점은 이 경고의 기념조형물이 승강장과 선로의 풍경을 크게 훼손하거나 변형하지 않고 풍경에 완전히 밀착된 상태로 설치되어 있다는 것이다. 그것은 기념조형물로서 최소한의 형태를 취하면서도 역사적인 장소를 온전히 보존하고 선로의 역사를 시각적으로 기록하는 방식이다. 그리고 이러한 설치 방식으로 인해 발아래 수평으로 깔린 추모비를 내려다보는 관찰자는 구체적인 역사의 자료들을 보는 것과 동시에, 자연스럽게 희생자들을 애도하는 묵념의 자세를 취하게 된다.

일명 「17번 선로」라고 불리는 이 경고의 기념조형물은 1995년 독일유대인중앙청과 독일철도주식회사가 주최한 공모에서 당선된 작품이다. 자르브뤼켄과 프랑크푸르트 출신으로 구성된 건축가 팀인 니콜라우스 히르슈, 볼프강 로르히, 안드레아 반델은 절제된 작품으로 역사적인 장소를 추모의 장소로 변모시키는 작업을 1998년 1월 27일에 마침내 완성했다. 독일건축가연맹은 1998년에 이 「17번 선로」를 높이 평가하여 그들에게 건축상을 수여했다. 독일철도주식회사가 설치한 기념조형물에 대한 안내판은 승강장으로 올라오는 계단 벽에 소박하게 붙어 있다. 그 밖에도 승강장 끝 쪽 17번 선로의 한편에는 이곳에서 수용소로 끌려가 학살당한 베를린 유대인들을 추모하기 위해 1987년 유대인 단체가 설치한 독일어와 히브리어 제문 동판이 남아 있다.

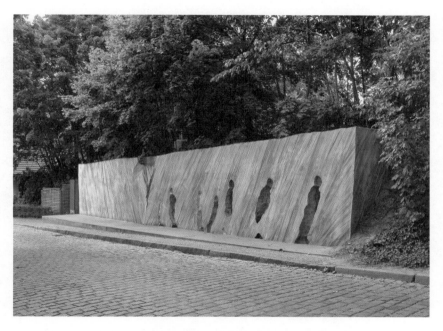

카롤 브로니아토프스키(Karol Broniatowski), 「추방된 베를린 유대인을 위한 경고의 기념조형물(Mahnmal für die deportierten Juden Berlins)」(1988~1991).

콘크리트 벽에 음각된 역사의 상흔

「17번 선로」 외에도 그루네발트역엔 또 하나의 중요한 경고의 기념조형물이 있다. 그것은 역내에 있는 「17번 선로」와 평행 방향으로 역외에 설치되어 있다. 그루네발트역 입구에서 우측으로 오르막길이 하나 있는데 그곳은 예전에 열차의 화물을 부리는 진입로였다. 이 길은 「17번 선로」와 바로 연결된다. 돌로 포장된 그 비탈길 옆에는 거친 질감과 양감이 두드러지는 콘크리트 벽이 세워져 있다. 길이 18미터, 높이 3미터의 매우 두꺼운 콘크리트 벽에는 추상적이지만 인간의 형상으로 보이는 일곱 개의 윤곽들이 음각되어 있다. 이곳을 비추는 빛의 양과 각도에 따라 벽 속의 이미지들은 변화를 일으킨다. 정면에서 보면 콘크리트 벽의 왼쪽 면에 음각된 형상들은 보이지 않고, 다만 오른쪽 면에만 인간의 모습이 새겨져 있다. 그리고 좌측에서 3분의 1 지점에 좌와 우의 경계처럼 콘크리트 벽이 갈라져 있다. 거칠고 넓게 벌어진 틈이 위에서 아래로 갈수록 좁아지다가 얇게 갈라진 틈으로 끝난다. 또한 그 경계 지점을 중심으로 왼쪽과 오른쪽의 표면을 장식하는 사선들도 서로 반대 방향으로 흐른다. 이런 처리 때문에 콘크리트 벽의 좌측과 우측이 이질감을 불러일으킨다.

어쩌면 왼쪽은 평온한 일상의 세계이고, 중간의 틈은 그 일상이 깨져버린 지점을 암시하는지도 모르겠다. 그리고 오른쪽은 불안한

세계로 나가는 인간들을 형상화한 듯하다. 여기서 오른쪽은 철로가 향하는 동쪽, 즉 수용소들이 있는 동유럽 방향과 일치한다. 더구나 깊게 새겨지거나 흐리게 묘사된 불규칙한 인간 형상들은 마치 소멸되는 듯이 보이면서도, 단단한 벽에서 벗어나기 힘든 운명에 처한 것 같다. 조금씩 옆으로 기울어진 음각의 형상들에서, 비틀거리며 줄을 지어 이 경사로를 따라 올라가는 인간들의 모습이 떠오른다. 이는 틀림없이 죽음의 열차로 끌려간 유대인 희생자들을 상기시키는 것으로 보인다. 이 기념조형물은 흔한 부조처럼 도드라진 인물상들로 구성된 서사성을 거부하고 오히려 추상적으로 파인 형태를 띠고 있다. 그로 인해 기념조형물에 담겨 있는 상처받은 인간의 모습이자 지울 수 없는 역사의 상흔은 더욱 강렬하게 뇌리에 각인된다.

　　　　흡사 통곡의 벽처럼 서 있는 이것은 「추방된 베를린 유대인을 위한 경고의 기념조형물」이다. 「17번 선로」가 설치되기 전인 1991년에 폴란드 출신의 예술가 카롤 브로니아토프스키가 완성했다. 브로니아토프스키의 콘크리트 작품이 설치되기 전에도 그루네발트역에 기념조형물을 설치하려는 몇 번의 시도가 있었다. 그러나 1953년과 1973년에 세워진 유대인 희생자를 위한 추모 현판들은 제거되거나 여러 번 도난당했다. 1987년에는 주정부가 그루네발트역을 추모 장소로 만들기 위한 공모를 내걸었다. 149개의 응모작들 중에서 브로니아토프스키의 안이 일등상을 받았고, 공사 시작 3년 만에 완성되었다. 콘크리트 벽으로 만들어진 경고의 기념조형물 왼편

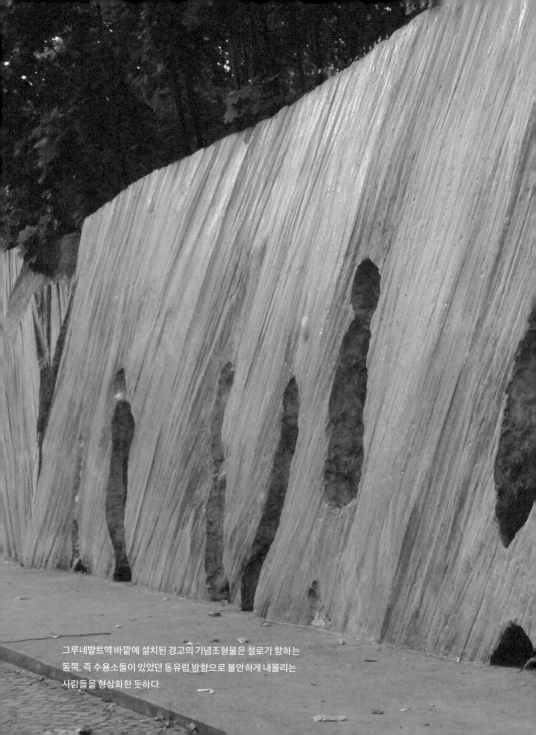

그루네발트역 바깥에 설치된 경고의 기념조형물은 철로가 향하는
동쪽, 즉 수용소들이 있었던 동유럽 방향으로 불안하게 내몰리는
사람들을 형상화한 듯하다.

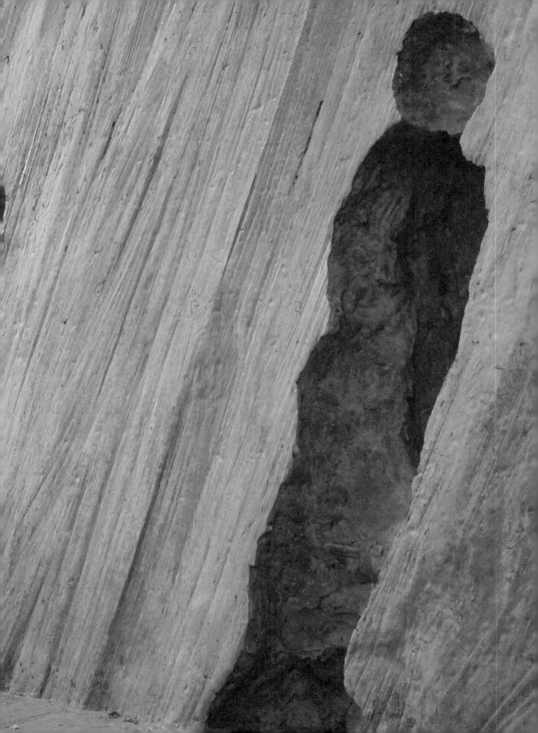

깊게 새겨지거나 흐리게 묘사된 불규칙한 인간 형상들은 소멸되는 듯하면서도
단단한 벽에서 벗어나기 힘든 운명에 처한 것처럼 보인다.

에 비석처럼 서 있는 표지판에는 베를린에서 추방된 5만 명 이상의 유대인을 추모하는 글귀를 새겨놓았다. 그 아래에 놓인 작은 화환과 초 들이 추모객의 흔적을 알려준다. 사람들이 여전히 이곳의 역사를 잊지 않고 찾아오고 있는 것이다.

추모의 공간으로서 그루네발트역은 호젓하면서도 묵직한 느낌을 전한다. 역 안과 밖에 가깝게 설치된 두 개의 기념조형물들은 이곳의 풍경을 압도하거나 지배하지 않고 역 주변의 카페나 빵집처럼 소박한 일상적인 풍경과도 담담히 연결된다. 특별한 역사적 사건이 일어났던 장소의 원형을 잘 보존하면서도 의미 있는 기념조형물을 설치한 좋은 사례가 이곳에 있다.

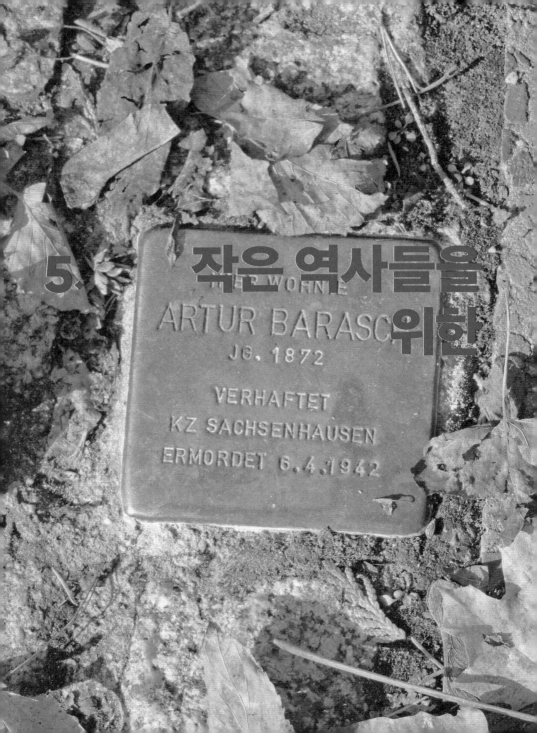

5. 작은 역사들을 위한

길바닥
추모석

기념조형물
연소

밟고 다니는 추모비

베를린 거리를 걷다 보면 종종 길바닥에 박힌 작은 동판들이 눈에 들어온다. 이것들은 특별한 외양을 띠고 있지 않아서 슬쩍 보고 지나치기 쉽다. 그저 관청에서 설치한 모종의 표지판이라고 짐작할 수도 있다. 어느 거리에선 이런 작은 동판 옆에 아름다운 꽃들이 놓여 있기도 한다. 한번은 그런 풍경을 촬영하고 있자니 옆을 지나가는 중년 여성이 나에게 그 작은 동판이 무엇인지 아느냐고 거들었다. 그만큼 평범한 베를린 시민들이 이 길바닥의 동판에 대해 잘 알고 있다는 말이다.

이 작은 동판들은 일종의 추모석인데, 이것을 만든 사람은 작가 군터 뎀니히(Gunter Demnig)다. 그가 이런 추모석을 제작한 이유는 나치가 추방하거나 살해한 사람들을 추모하기 위해서였다. 추모의 대상에

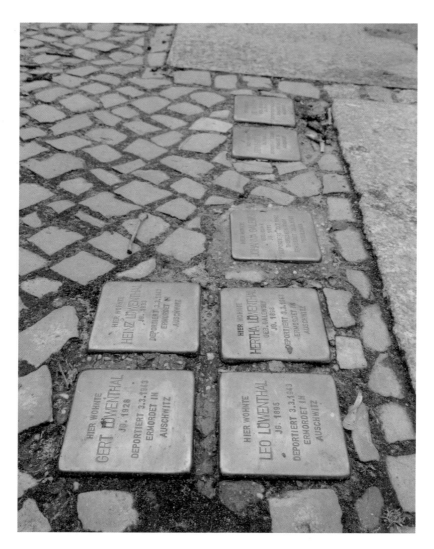

군터 뎀니히, '슈톨퍼슈타이네 프로젝트(Stolpersteine Projekt, 1992~)'.

는 유대인 외에도 정치범, 집시, 동성애자, 장애인, 여호와의증인처럼 나치에 희생된 모든 이들이 포함된다. 그는 이런 추모석 제작을 일명 '슈톨퍼슈타이네 프로젝트'로 부르며 계속해오고 있다. '슈톨퍼슈타인(Stolperstein)'은 stolpern(걸려 넘어지다)와 Stein(돌)이라는 독일어 단어들이 합쳐진 것으로 '걸림돌, 장애물, 난관' 같은 의미를 지닌다. 그런데 왜 이런 단어를 길바닥에 설치되는 추모석을 가리키는 이름으로 사용했을까? 실제로 이 추모석은 지면과 똑같은 높이로 보이도록 땅속에 묻는 방식으로 설치되기 때문에 사람들에게 걸림돌이나 장애물이 되지도 못하는데 말이다. 하지만 길바닥의 추모석들은 나치에 희생된 이들이 망각되는 것을 막아주는 일종의 걸림돌이나 장애물로서 의미를 갖는다. 사람들이 추모석들을 밟고 다닐수록 희생자들에 대한 기억이 더욱 활발히 되살아날 수 있다고 작가 군터 뎀니히는 생각한다.

길바닥 추모석의 가장 큰 특징은 추모석이 하나가 아니라 추모의 대상이 되는 사람들만큼 많고 여러 곳에 있다는 것이다. 즉 각각의 추모석은 개별적인 인물들을 기억하기 위해 제작된다. 콘크리트로 가로, 세로, 높이 각 10센티미터 크기의 돌을 만들고 그 표면에 황동판을 부착하는 방식으로 추모석을 제작하는데, 황동판에는 희생자의 이름과 태어난 해 그리고 추방된 해 등이 새겨져 있다. 예를 들면 이런 식이다. "지크프리트 베르너 하우스도르프가 / 이곳에 살았음 / 1905년생 / 1943년 3월 1일 추방됨 /

아우슈비츠에서 학살당함." 즉 한 인간의 운명이 하나의 작은 추모석에 압축되는 셈이다. 여기서 중요한 점은 추모석들이 희생자들의 마지막 거주지 앞 보도에 설치된다는 사실이다. 당시의 집이 사라졌다면 그 집이 있었던 자리에 깔리기도 한다. 이렇게 추모석이 익명의 희생자가 아닌 특정한 인물이 살았던 집 앞에 정확히 설치된다는 것은 역사를 매우 구체적으로 실증하고 기억하는 작업이라고 할 수 있다.

사실 이런 작업 방식은 굉장히 어려운 일이다. 2차 세계대전처럼 혼란스러운 상황 속에서 평범한 개인의 운명이란 거의 경시되기 마련이다. 어느 날 갑자기 나치 비밀경찰들이 들이닥쳐 누군가를 끌고 갔다고 하더라도 전혀 특별한 일이 아니었을 것이다. 더구나 수백만 명이 무참히 죽어가는 마당에 모든 개인들의 행적과 생사 여부가 정확히 기록되기는 힘들었을 것이다. 그렇기에 더더욱 '슈톨퍼슈타이네 프로젝트'처럼 거대한 역사의 물결에 묻혀버렸던 사람들의 작은 역사를 발굴하고 기억하게 만드는 작업은 참으로 지난하면서도 의미 있는 일이다. 그것은 한 사람 한 사람의 인권과 그들이 영위했던 평화로운 일상의 소중함을 다시금 깨닫게 만든다. 또한 추모석을 길바닥에 설치한다는 것은 추모 행위 자체가 특별한 일이 아니라 사람들이 평소에 다니는 거리에서 일상적으로 일어나도록 유도한다는 의미다.

수정처럼 빛났던 파괴의 밤

원래 이 추모석 설치는 베를린 출신의 군터 뎀니히가 1992년 쾰른에서 장기적인 프로젝트로 시작한 것이다. 이 프로젝트가 지속되면서 베를린에서도 1996년부터 길바닥에 추모석들이 설치되기 시작했다. 처음에는 크로이츠베르크 구역의 오라니엔 거리(Oranienstraße)에 50여 개의 추모석들이 깔렸다. 왜냐하면 19세기 말부터 이 거리에 많은 유대인들이 살았기 때문이다. 유대 상인들은 오라니엔 거리에서 수제품과 장신구 판매 상점, 구두 가게, 신사용 기성복 가게 등을 운영하며 자리 잡기 시작했다. 그 밖에 의사와 변호사 들도 이 거리로 이사 와서 병원과 법률사무소를 열었다. 그리고 그들이 오라니엔 거리에 정착하고 수십 년이 지났을 즈음 나치가 정권을 잡았다. 나치는 1933~1939년 사이에 이 거리의 유대인 상점, 병원, 사무소 등을 망하게 만들었다.

히틀러의 권력 장악 후에 본격적으로 유대인 박해가 시작되었다. 합법과 비합법을 포함한 여러 방법이 모두 동원되었다. 먼저 유대인 상점에 대한 불매운동이 1933년 4월 1일에 괴벨스의 주도하에 이루어졌다. 이어서 4월 7일에는 유대인 공무원들이 공공기관에서 일하지 못하도록 법을 만들었다. 이 법은 유대인들이 독일 사회에서 핵심적인 역할을 맡지 못하게 만드는 장치였다. 또한 1935년 9월 15일엔 유대인의 시민권을 박탈하고,

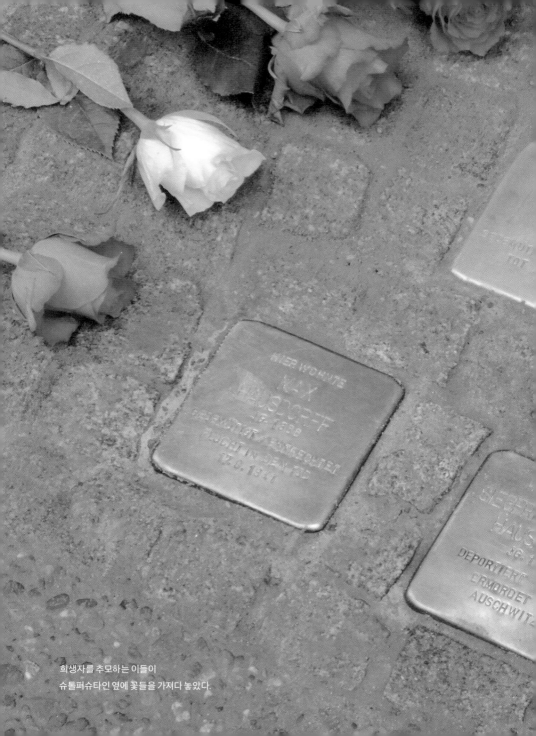

희생자를 추모하는 이들이
슈톨퍼슈타인 옆에 꽃들을 가져다 놓았다.

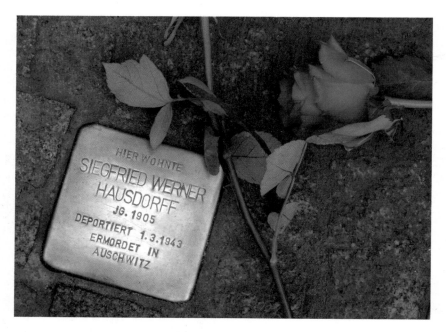

"지크프리트 베르너 하우스도르프가 / 이곳에 살았음 / 1905년생 / 1943년 3월 1일 추방됨 / 아우슈비츠에서 학살당함."

유대인과 아리아인 간의 결혼이나 성관계를 금지하는 것을 골자로 하는 뉘른베르크법(Nürnberger Gesetze)을 공표했다. 이렇게 유대인을 독일 사회에서 격리하는 조치가 점차 강화되어갔다.

가장 노골적인 반유대주의 행위는 1938년 11월 9일 밤에 일어났다. 이른바 '크리스탈나흐트(Kristallnacht, 수정의 밤)'라고 불리는 사건이었다. 나치 돌격대(Sturmabteilung, SA)와 히틀러청년단은 독일과 오스트리아 등 독일이 합병한 지역 전체에서 유대인들의 점포, 주택, 교회당, 묘지를 마구 파괴하고 약탈하는 난동을 부렸다. 이 과정에서 산산조각 난 건물의 유리창 파편들이 수정처럼 빛나는 것을 보고 집단적 폭력 행위를 '수정의 밤'이라 미화한 것이었다. 원래 이 사건은 17세의 폴란드계 유대인 청년 헤르셸 그린슈판이 파리에 체류 중이던 독일 외교관 폼 라트를 저격하면서 발생했다. 이 암살 사건을 빌미로 나치 지도부가 유대인에 대한 테러를 지시했기 때문이었다. 분노한 대중의 자발적인 폭동처럼 꾸며진 사태로 최소 유대인 91명이 사망하고, 상점 7500개가 파괴와 약탈을 당했으며, 유대교 회당 267곳이 불탔다. 그리고 약 3만 명의 유대인 남성들이 체포되어 집단 수용소로 보내졌다. 특히 피해가 컸던 곳은 빈과 베를린 같은 대도시였다. 수정의 밤 사건 이후에 유대인에 대한 박해는 더욱 가속도가 붙었다. 나치는 유대인들이 독일에 발붙일 수 없도록 동유럽으로 추방하는 정책을 이어갔다.

한 유대인 가족이 휩쓸린 역사의 비극

이처럼 1933년 이후에 벌어진 일련의 사태 속에서 오라니엔 거리의 유대인들도 힘든 시간을 보내야 했다. 그들의 소유인 상점과 주택을 헐값에 팔아야 했고, 세입자인 경우엔 이유도 없이 계약을 해지당했다. 거리에 나앉게 된 그들은 유대인들만 모아놓은 집에서 살아야 했다. 옛 건물은 사라졌지만 오라니엔 거리 206번지와 207번지 자리가 바로 그런 '유대인 집(Judenhaus)'으로 사용되었던 곳이다. 207번지 건물에서는 열한 명이 강제 추방되었는데, 그중에 샤를로테 비른바움(Charlotte Birnbaum)의 가족이 있었다. 오라니엔 거리에서 추방된 유대인들의 개인사는 대부분 잘 알려져 있지 않지만 샤를로테의 가족사에 대한 기록은 조금 남아 있다.

샤를로테의 어머니 한네는 1869년 서프로이센의 코니츠에서 태어나 옷 장사를 하던 빌헬름 슈누르마허와 결혼했다. 부부는 1893년에 베를린으로 옮겨 오라니엔 거리 근처인 스칼리처 거리(Skalitzer Straße)에서 옷 가게를 열었다. 둘 사이에 1남 2녀를 두었는데, 1897년에 태어난 첫딸이 샤를로테였다. 1907년경 빌헬름은 오라니엔 거리 207번지에 두 번째 가게를 열었다. 남편이 1933년에 죽자 한네는 남편의 옷 가게를 계속 운영하며 오라니엔 거리 207번지에서 딸 샤를로테, 손녀 도리스와 함께 살았다. 하지만 1942년 1월 유대인 문제의 최종 해결책이 제시된 후 샤를로테 가족도 해체되

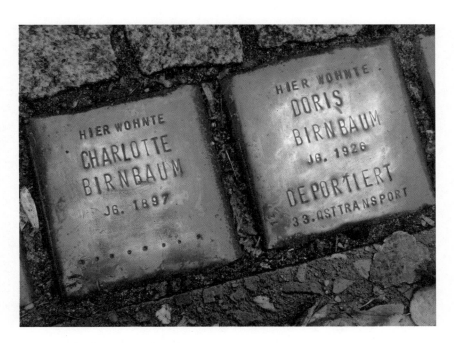

샤를로테와 도리스를 추모하는 슈톨퍼슈타이네.

었다. 한네는 1942년 8월 31일 73세의 나이로 테레지엔슈타트의 수용소로 강제 이송되어 그해 11월 1일에 사망했다. 오라니엔 거리에 남았던 샤를로테와 도리스는 6개월 후인 1943년 3월 1일과 3월 3일 각각 아우슈비츠로 끌려 갔고 그곳에서 학살당했다. 샤를로테의 여동생 에르나는 브라질로 이민을 간 것으로 확인되었지만, 남동생 막스의 생사는 알려지지 않았다.

 한네, 샤를로테, 도리스가 수용소에서 어떻게 살다가 죽었는지 알려진 바는 없다. 하지만 강제수용소에 대한 경험담은 여러 사람들의 증언으로 잘 알려져 있다. 대표적인 것이 정신과의사인 빅토어 프랑클 (Viktor Emil Frankl)이 쓴 『죽음의 수용소에서』이다. 이 책을 통해 샤를로테 가족의 운명을 간접적으로나마 추측해볼 수 있다. 그리고 당시의 여러 자료를 종합해보면 샤를로테와 그녀의 딸 도리스는 각각 베를린 모아비트역에서 1720명 이상의 유대인들과 함께 강제 이송된 것으로 보인다. 그들은 열차에 짐짝처럼 실린 채 다음 날 도살장 아우슈비츠에 도착했다. 아우슈비츠에 도착한 그들이 맨 먼저 한 일은 남녀 따로 줄을 서서 나치 친위대(Schutzstaffel, SS) 장교의 검열을 받는 것이었다. 장교의 지시에 따라 수감자들은 왼쪽과 오른쪽으로 나뉘었다. 90퍼센트의 수감자들이 왼쪽으로, 10퍼센트는 오른쪽으로 가야했다. 90퍼센트의 사람들은 약하고 병들어 일할 능력이 없는 사람들이었다. 그들은 곧바로 샤워실로 위장된 죽음의 가스실로 가야만 했다. 그 것으로 끝이었다. 아마 샤를로테와 도리스도 그렇게 살해되었을 것이다. 나

머지 10퍼센트의 사람들은 노동을 하며 지냈지만, 그들도 대부분 일상화된 폭력과 영양실조 그리고 전염병 속에서 서서히 죽어갔다. 이제 샤를로테 가족의 흔적은 오라니엔 거리 207번지 자리의 추모석들 속에 남아 있다.

꾸준한 발굴과 관리 그리고 프로젝트의 진화

군터 뎀니히가 제작한 추모석들이 깔린 후 프리드리히스하인과 미테 구역에도 수백 개의 추모석들이 설치되었고 다른 지역과 나라로 프로젝트는 점점 확대되었다. 2018년 10월 현재 독일을 포함해 2차 세계대전 당시 나치가 점령했던 유럽 24개국 2000개 지역에는 약 7만 개의 추모석이 설치되어 있다. 베를린에는 2018년 10월 현재 약 7662개의 추모석이 있다고 한다. 추모석들은 작가가 수작업으로 만들고 설치하며 그 과정은 모두 기부금으로 진행된다. 120유로를 기부하면 추모석 하나를 제작할 수 있다. 그리고 추모석을 만들기 전에 추모의 대상이 되는 인물들을 발굴하는 작업이 필요한데, 그 활동은 주로 각 지역의 청년 학생들이 담당한다. 이것은 전체 프로젝트에서 매우 중요한 과정이다. 그들은 역사 자료를 분석하거나 희생자의 친척들과 이웃들을 만나 인터뷰를 수행한다. 이런 작업을 거치면서 학생들이 새로운 추모석 설치를 제안하기도 한다.

113

슈톨퍼슈타이네 프로젝트는 추모석을 익명의 희생자가 아닌 특정한 인물이 살았던 집 앞에
정확히 설치함으로써 역사를 매우 구체적으로 실증하고 기억하는 작업이다.

슈톨퍼슈타이네 프로젝트가 지속되면서 변화도 일어나고 있다. 원래 하나의 추모석을 가로, 세로, 높이 각 10센티미터 크기로 제작하고 보통 한 장소에 1~5개 정도를 설치하는 것이 기본이지만 예외가 생길 수밖에 없다. 장소마다 희생자의 수가 다르고 수백 명 혹은 수천 명의 희생자가 발생한 장소들도 있기 때문이다. 그런 곳에서는 희생자 수만큼의 추모석들을 설치할 만한 공간을 확보하기가 어렵다. 이런 경우에 군터 뎀니히는 작은 추모석인 슈톨퍼슈타인 대신 '슈톨퍼슈벨레(Stolperschwelle)'를 만들어 바닥에 설치했다. 문지방이나 철도의 횡목을 의미하는 '슈벨레(Schwelle)'처럼 폭 10센티미터, 길이 약 1미터의 기다란 추모석인 슈톨퍼슈벨레에 사건의 개요를 기록하는 방식이다. 2018년까지 유럽에 설치된 슈톨퍼슈벨레도 약 스물다섯 개로 늘어났다.

슈톨퍼슈타인과 슈톨퍼슈벨레를 제작하고 설치하는 과정도 간단치 않지만, 설치 후의 관리 역시 만만치 않다. 슈톨퍼슈타이네 베를린 조정사무소는 '베를린의 슈톨퍼슈타이네(www.stolpersteine-berlin.de)'라는 웹사이트를 운영하여 베를린에 있는 모든 추모석들에 대한 정보와 관리 내역을 공개한다. 이 웹사이트를 통해 슈톨퍼슈타이네 프로젝트에 대한 안내와 더불어 각 추모석의 위치, 프로젝트 참여 및 기부 방법 그리고 관련 행사와 새로운 추모석 설치일 등의 정보도 얻을 수 있다. 또한 조정사무소의 활동은 구청들과도 긴밀히 연계되어 있다.

많은 수의 희생자가 발생한 장소에 설치하는 슈톨퍼슈벨레.

위에서 열거한 일들 외에 추모석을 관리하는 직접적인 방법은 정기적으로 손상 여부를 확인하고 청소하는 것이다. 추모석 표면의 황동은 시간이 지나면 어두워지고 더러워지기 때문에 금속 광택제를 이용하여 깨끗하게 해주어야 한다. 슈톨퍼슈타이네 베를린 조정사무소에서는 이러한 활동에 베를린 시민들의 자원을 독려한다. 무엇보다 지속적인 현장 관리가 필요한 까닭은 만약의 경우에 대한 대비이다. 특히 누군가 추모석을 파손하거나 더럽힐 수도 있기 때문이다. 실제로 2013년 3월 29일 밤에 베를린 프리데나우 구역의 슈티어 거리(Stierstraße) 주변에서 여러 개의 슈톨퍼슈타이네와 새로 설치된 슈톨퍼슈벨레가 검은색 물감으로 더럽혀진 사건이 발생했다. 가장 심각한 경우는 길바닥에 설치된 추모석을 파내서 훔쳐가는 것이다. 2017년 11월 베를린 노이쾰른 구역에서는 슈톨퍼슈타인 열여섯 개가 연이어 사라진 사건이 발생했다. 처음 있는 일은 아니었다. 2017년까지 도난당한 추모석이 유럽 전역에서 600여 개에 이른다. 이런 적대적인 행위의 이유는 정확히 알 수 없다. 반유대주의자들의 진지한 의사 표시이거나 청소년들의 충동적인 장난일 수도 있다. 이와 같은 불미스러운 일에 굴하지 않고 슈톨퍼슈타이네 프로젝트는 나치에 희생된 모든 개인들의 역사가 복원될 때까지 계속될 것이다. 26년이 흐른 지금도 이 프로젝트는 여전히 진화 중이다.

6 히틀러에 대한

기념비 1944년 7월 20일:
슈타우펜베르크 거리 13~14

저항을
기억하라

기념조형물 | 연소

암살 음모 사건의 주 무대

　　베를린 미테 구역의 큰 공원인 티어가르텐(Tiergarten)과 란트베어 운하 사이에는 이집트, 오스트리아, 인도 등 여러 나라의 대사관들과 베를린국립회화관, 신국립미술관 등 문화시설들이 밀집해 있다. 이 지역을 가로지르는 슈타우펜베르크 거리(Stauffenbergstraße)에 일명 '벤들러 블록(Bendlerblock)'이라는 역사적인 복합건물이 있다. 중후해 보이는 이 복합건물의 한쪽 끝에 나 있는 입구를 통과하면 널찍한 안마당이 펼쳐진다. 건물들로 둘러싸인 안마당에는 나무들과 조각품들이 조화로운 풍경을 이루며 시선을 사로잡는다. 그리고 안마당 왼쪽의 건물 벽에 화환이 걸려 있는데, 그 위의 동판엔 이런 문구가 새겨져 있다.

독일을 위해 여기에서 죽다 / 1944년 7월
20일 / 상급 대장 루트비히 베크(Ludwig Beck),
보병 대장 프리드리히 올브리히트(Friedrich
Olbricht), 육군 대령 클라우스 그라프 솅크
폰 슈타우펜베르크(Claus Graf Schenk von
Stauffenberg), 육군 대령 알브레히트 리터 메르츠
폰 크비른하임(Albrecht Ritter Mertz von Quirnheim),
육군 중위 베르너 폰 헤프텐(Werner von Haeften)

이곳은 1960년대 말부터 '독일저항기념관(Gedenkstätte Deutscher Widerstand)'이 되었다. 나치 집권 시절에 발생한 히틀러 암살 음모 사건의 주 무대였던 곳이기 때문이다. 히틀러 암살 음모는 베를린이 제3제국의 수도이면서 동시에 나치에 대한 저항의 중심지였음을 보여주는 대표적인 사건이라고 할 만하다. 2008년에는 미국의 브라이언 싱어(Bryan Singer)가 연출하고 톰 크루즈가 주연한 스릴러 영화 「작전명 발키리」로 이 암살 미수 사건이 전 세계 대중들에게 더 잘 알려지기도 했다. 이 영화의 바탕이 된 실제 사건이 말 그대로 역사의 드라마를 전개해냈던 것이다.

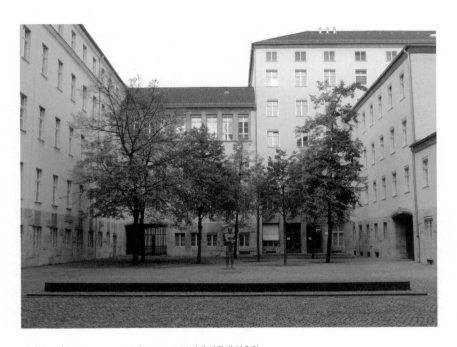

에리히 로이슈(Erich Reusch)가 1979~1980년에 새롭게 연출한
「기념비 1944년 7월 20일(Ehrenmal 20. Juli 1944)」.

반나치 세력의 작전

현재 국방부가 들어와 있는 벤들러블록에는 1911~1914년 사이 제국 해군청을 위한 건물이 생기면서 1차 세계대전부터 2차 세계대전이 끝나는 시기에 이르기까지 다양한 군사기관들이 자리 잡았다. 히틀러는 정권을 잡은 후 1933년 2월 3일 벤들러블록의 육군사령부에서 장성들을 모아놓고 연설을 했다. 이 연설에서 그는 노골적으로 반(反)공산주의, 나치 일당독재 그리고 전쟁을 통한 동유럽 정복을 천명했다. 계속되는 히틀러의 도발로 1939년 9월 유럽은 마침내 2차 세계대전의 소용돌이에 빠져들었고 독일 국민들의 생활도 힘들어질 수밖에 없었다.

이 과정에서 이미 1938년부터 독일 내부의 다양한 저항 세력들이 나치의 통치를 전복하기 위해 움직이기 시작했다. 공산주의자들의 저항도 만만치 않았지만 그보다 보수적인 정치인들과 군인들이 히틀러의 집권에 특히 강한 반감을 가지고 있었다. 군부의 청년 장교들도 나치 정권의 잔학한 행위와 전쟁의 종식을 위해서는 히틀러 암살이 필수적이라고 생각했다. 히틀러 암살 시도에서 중심적인 역할을 한 청년 장교는 헤닝 폰 트레스코(Henning von Tresckow) 대위였다. 그는 여러 암살 계획을 세우고 실행에 옮겼지만 번번이 실패하고 말았다.

히틀러 암살 미수 사건 중에서 마지막이자 가장 강력했던

것은 일명 '발퀴레(Walküre) 작전'이었다. 북유럽 신화에 나오는 여전사의 이름이자 바그너의 오페라 「니벨룽겐의 반지(Der Ring des Nibelungen)」의 2부 제목이기도 한 발퀴레는 원래 독일 국내의 소요 사태를 진압하기 위한 작전명으로 쓰이고 있었다. 하지만 총통을 암살하려는 세력들은 이를 교묘하게 역이용하여 자신들이 쿠데타를 일으킬 때 군대를 지휘할 수 있도록 해놓았다. 이 발퀴레 작전의 배경에는 루트비히 베크 전 육군 참모총장, 카를 프리드리히 괴르델러(Karl Friedrich Goerdele) 라이프치히 전 시장, 프리드리히 올브리히트 보병 대장 등을 비롯해 여러 반(反)나치 세력들이 포진하고 있었다. 그리고 실질적으로 암살을 계획하고 준비한 사람들은 트레스코와 슈타우펜베르크 대령이었다. 하지만 트레스코가 갑자기 전선으로 파견되면서 벤들러블록에서 근무하던 슈타우펜베르크 대령을 중심으로 그의 동료들이 히틀러 암살과 쿠데타를 준비했다.

하늘이 돕는 나치 독일의 총통

마침내 기회가 왔다. 슈타우펜베르크가 국내 예비군 사령실 참모가 되면서 총통 사령부 회의에 참석할 수 있게 된 것이었다. 게다가 서쪽에서는 연합군의 노르망디 상륙작전이 성공하고, 동쪽에서는 러시아

가 진격해오면서 독일의 패색이 짙어지는 형편이었으므로 총통 암살의 적기라고 판단되었다. 문제는 슈타우펜베르크 홀로 현장에서 폭탄 조립을 해야 하는 상황이었다. 왜냐하면 그는 튀니지 전투에서 왼쪽 눈뿐 아니라 오른쪽 손목과 왼손 손가락 두 개를 잃어버렸기 때문이었다. 그럼에도 불구하고 그는 폭탄 조립에 익숙해질 때까지 피나는 연습에 매진했다.

1944년 7월 20일, 드디어 쿠데타 그룹은 작전을 결행하였다. 그 바로 5일 전인 7월 15일에도 슈타우펜베르크는 히틀러 암살을 시도했었지만, 그가 쿠데타 지도부와 마지막 의견 조율 후 폭발물을 점화하기 전에 히틀러가 회의 장소를 떠나버려 실패하고 말았다. 다시 잡은 이 기회만은 반드시 성공시켜야 했다. 슈타우펜베르크와 부관 헤프텐은 일명 '늑대의 성'이라 불리는 동프로이센 라스텐부르크의 총통 사령부에 2킬로그램의 폭약을 지니고 도착했다. 세 개의 삼엄한 검문소를 통과하여 회의가 시작되기 전에 폭탄을 조립할 계획이었다. 그러나 갑자기 회의 시간이 앞당겨지고 장소까지 바뀌었다. 어쩔 수 없이 슈타우펜베르크는 급히 계획을 수정해 대기실에서 플라스틱 시한폭탄 1킬로그램만 서류가방에 넣은 채 12시 30분경에 회의실로 들어갔다. 슈타우펜베르크는 히틀러 쪽에 가깝게 회의 테이블 아래로 폭탄가방을 슬며시 내려놓았다. 계획대로라면 약 10분 후엔 폭발이 일어날 것이었다. 슈타우펜베르크는 긴급히 통화할 일이 있다는 핑계를 대고 서둘러 방을 빠져나왔다.

12시 42분경 회의실에서 대폭발이 일어났다. 암살의 성공

을 확신한 그는 곧바로 베를린의 벤들러블록으로 돌아가서 다음 작전을 이어갔다. 하지만 히틀러는 살아남았다. 회의실의 천장과 벽까지 무너지는 대폭발로 네 명이 죽고 여러 명이 중상을 입었지만 히틀러는 생명에 전혀 지장이 없는 가벼운 부상만 입었을 뿐이었다. 회의실에 있던 한 대령이 발에 걸리적거리는 슈타우펜베르크의 폭탄가방을 육중한 회의 테이블의 바깥쪽으로 옮겨놓았던 것이 히틀러를 살린 셈이었다. 히틀러는 폭발 사건 불과 몇 시간 후에 무솔리니와 회담을 할 정도로 건재했다. 분노한 히틀러는 반란자들을 모조리 색출해 응징할 것을 지시했다.

　　　　미처 권력기구를 장악하지 못한 쿠데타 가담자들은 총통의 생존 소식을 듣자 더욱 흔들리기 시작했고 배신하는 무리까지 생겨났다. 역모는 하루도 못 가 진압되고 말았다. 결국 슈타우펜베르크 대령과 그의 동료들인 크비른하임, 헤프텐, 올브리히트는 그날 밤 벤들러블록의 안마당에서 총살당했다. 루트비히 베크도 이미 벤들러블록 건물 내부에서 사망한 상태였다. 이어서 1500명의 반역 관련자들이 체포되었고 200명은 처형되었다. 사건 직후 히틀러는 그의 정부 에바 브라운에게 폭발로 너덜너덜해진 자신의 제복을 보관하라고 보냈다. 그때 그가 동봉한 편지에는 '하늘이 자신을 돕고 있다'는 생각이 담겨 있었다. 수많은 암살 사건에서 살아남은 히틀러는 자신감이 충만했고, 아이러니하게도 이것이 제3제국의 몰락을 재촉하는 원동력으로 작동했다.

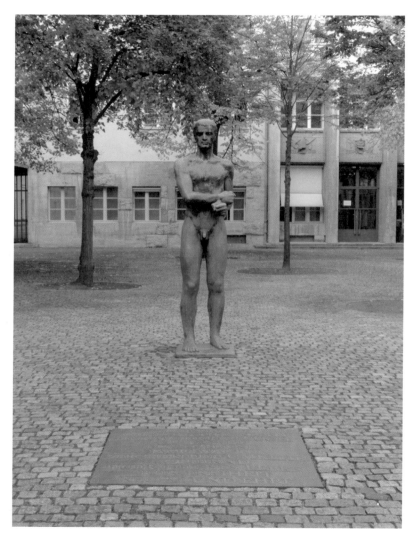

(바닥 동판) 그대들은 불명예를 참지 않았습니다. 그대들은 저항했습니다. 자유와 정의와 명예를 위해 뜨거운 생명을 바쳐 그대들은 위대하게 영원히 깨어 있는 회개의 표시를 했습니다.

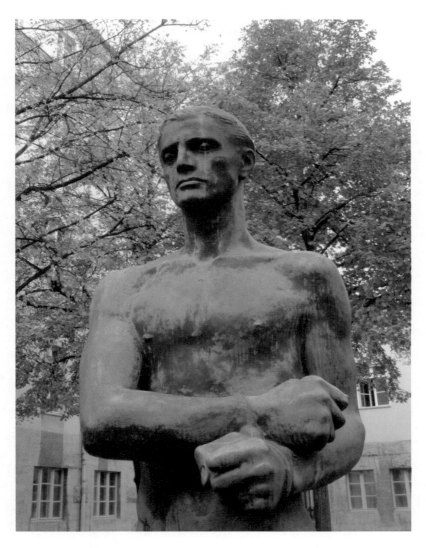

슈타우펜베르크 대령을 연상시키는 청동상은 비록 수갑을 차고 얼굴엔 고뇌가 서린 듯하지만, 가슴을 펴고 당당히 선 모습을 하고 있다.

반역자에서 용감한 희생자로

1944년 7월 20일에 일어난 히틀러 암살 시도는 실패로 끝났지만 전후 독일에 끼친 영향력은 컸다. 귀족, 군인, 정치인, 종교인, 노동자 등 여러 계층이 함께 나치 정권에 저항했던 경험은 1945년 이후 독일 사회가 인간의 존엄성을 공동체의 가장 중요한 원칙으로 삼는 데 근간이 되었다. 그리고 전쟁이 끝나자 슈타우펜베르크와 그의 동료들이 감행한 거사의 날을 기억하려는 움직임이 서서히 일어났다.

1953년 7월 20일에 이르러 '존경의 뜰'로 명명된 벤들러블록의 안마당에는 팔목이 묶인 젊은 남자의 누드 청동상이 1미터 높이의 좌대 위에 세워졌다. 약 2.5미터 높이의 이 조형물을 세우기 위해 이미 1년 전에 기초석이 놓인 상태였다. 슈타우펜베르크 대령을 연상시키는 청동 청년은 비록 수갑을 찬 부자유스러운 상태이고 얼굴엔 고뇌가 서린 듯하지만, 가슴을 펴고 당당히 서 있는 모습이다. 이 조형물은 베를린의 조각가 리하르트 샤이베(Richard Scheibe)가 슈타우펜베르크 대령과 동료들의 의거를 기리고자 제작한 「두 팔이 묶인 청년(Jüngling mit gefesselten Armen)」이다. 그것은 의거를 위해 생명을 바친 이들에 대한 추모이자 잔혹한 히틀러 정권에 용감히 저항한 이들에 대한 존경의 마음을 담은 기념조형물이었다.

한 가지 흥미로운 사실은 이 기념조형물을 만든 리하르트

샤이베가 히틀러 집권 시기에 승승장구하던 조각가였다는 것이다. 1920년
대부터 여러 기념조형물을 제작했던 그는 1930년대 들어 히틀러가 개최하
던 '위대한 독일 미술전'에 참여하여 그의 대표작들을 발표했다. 히틀러는
1938년에 그의 작품 「생각하는 사람(Der Denker)」을 구입했고, 1944년엔 히
틀러가 선정한 가장 중요한 조각가 명단에 포함되기도 했다. 그럼에도 그는
종전 후 서독에서 여전히 좋은 대우를 받았는데, 자신이 히틀러 암살 주모
자들과 연계되어 있었음을 주장한 덕분이라고 알려졌다. 그는 1954년에 서
독 정부로부터 대십자공로훈장을 받는 등 죽을 때까지 영광을 누리다 간 행
운의 예술가였다.

벤들러 거리는 1955년에 '슈타우펜베르크 거리'로 개칭되
었다. 하지만 당시 독일 사회에서는 슈타우펜베르크와 그의 동료들을 여전히
반란자로 보는 시각이 강했던 터라 꽤 오랜 기간 1944년 7월 20일을 기념하
는 행사는 조용하게 치러졌다. 1968년에는 벤들러블록 안에서 소수의 관계
자들을 위한 작은 전시회가 열렸다. 그리고 1979년 11월이 되어서야 역사적인
공간을 확대하는 방안이 검토되었고, 기념조형물의 형태를 바꾸기 위한 공
모가 열렸다. 심사 결과 에리히 로이슈가 선택되었는데, 흥미롭게도 그는 1953
년에 청동상을 설치한 리하르트 샤이베의 제자였다. 뒤셀도르프의 조각가이
자 건축가인 에리히 로이슈는 1947년부터 1953년까지 베를린조형예술대학
의 교수였던 리하르트 샤이베의 지도를 받으며 공부했던 인연이 있었다.

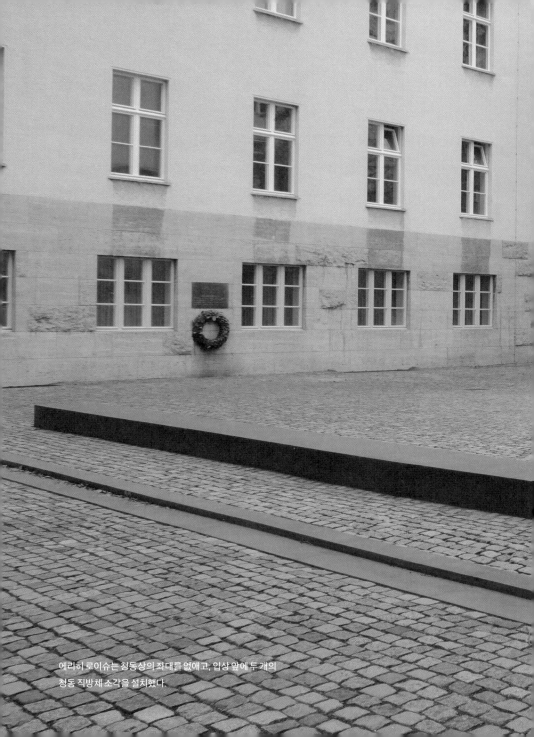

에리히 로이슈는 청동상의 좌대를 없애고, 입상 앞에 두 개의
청동 직방체 조각을 설치했다.

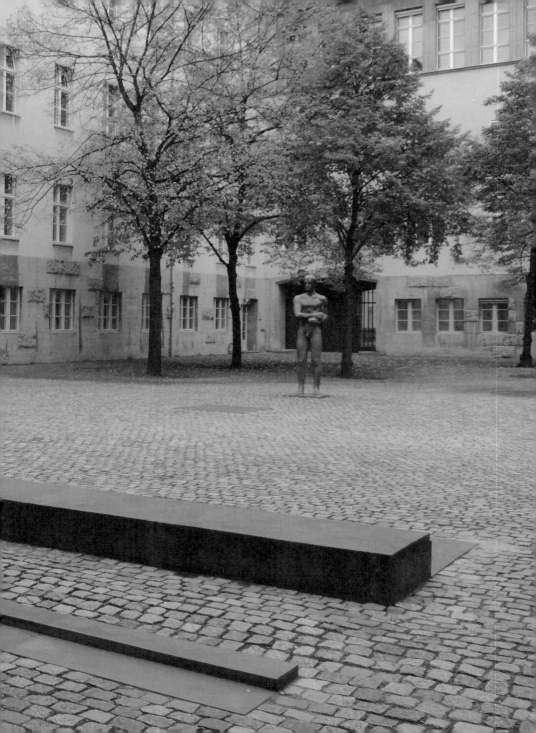

고전과 현대가 어우러진 기념 공간

에리히 로이슈는 1979~1980년 사이에 리하르트 샤이베의 청동상과 벤들러블록 안마당을 새롭게 연출했다. 1960~70년대에 이미 철조각을 좌대 없이 바닥에 설치하는 작업을 했던 그는 두 팔이 묶인 남자의 청동상도 기존의 좌대를 없애고 바로 지면에 세웠다. 고전적인 조형물에서 주로 사용되던 좌대가 사라지자 청동상은 안마당의 분위기와 더욱 밀착되면서 생기를 띠었다. 그리고 좌대에 새겨져 있던 제문을 동판으로 만들어 청동상 앞쪽 바닥에 깔았다. 베를린의 미술사가 에드빈 레드슬로브(Edwin Redslob) 교수가 쓴 제문은 "자유와 정의와 명예를 위해 뜨거운 생명을 바쳐" 저항한 이들을 기리고 있다. 또한 에리히 로이슈는 안마당으로 들어오는 입구와 남자 입상 사이에 11.02미터 길이의 크기가 다른 평평한 직방체 모양의 청동 조각 두 개를 횡목처럼 설치했다. 이 두 개의 청동 조각은 포장석이 깔린 안마당 가운데를 수평으로 가로지르면서 강력하게 시선을 집중시킨다.

처음 입구에 들어선 방문객은 존경의 뜰에 수직으로 세워진 사실적인 남자 조각상과 수평으로 길게 깔린 추상적인 청동 조각들이 하나처럼 가깝게 있는 것을 보게 된다. 여덟 그루의 나무를 배경으로 서 있는 입상이 마치 무대 위로 올라갈 것처럼 보인다. 그러나 가까이 다가갈수록 입상과 평평한 청동 조각들의 간격이 점차 멀어지면서 긴장감을 불러일으킨

다. 그런 상황은 방문객의 발걸음을 잠시 멈추게 하고 팔목이 묶인 남자의 모습을 거리를 두고 관찰하게 만드는 효과를 띤다. 리하르트 샤이베의 고전적인 조각과 에리히 로이슈의 추상성이 강한 현대적인 조각이 조화롭고 품위있게 연결되어 공간을 구성하고 있다는 의미이다. 또한 조형 작품으로서 예술성과 더불어 역사적인 존경과 경고의 의미가 적절히 어우러져 있다. 이러한 공간 연출은 방문객들로 하여금 슈타우펜베르크 대령과 그의 동료들이 사살된 이 벤들러블록 안마당의 역사 속으로 한 걸음 더 깊이 들어오도록 유도한다.

현재 벤들러블록의 독일저항기념관에서는 주로 나치즘에 저항한 역사 연구와 출판, 교육적인 전시가 지속적으로 이루어지고 있다. 건물 1층은 나치 시대를 연구할 수 있는 8만 권 이상의 책을 보유한 도서관으로 운영된다. 3층에서는 상설전과 특별전이 열린다. 2014년 7월 2일부터 시작된 상설전에는 열여덟 가지의 주제로 사진과 문서 1000점 이상을 전시하고 있다. 이 자료들은 노동계, 종교계, 문화예술계 등에서 일어난 다양한 저항 사례들의 동기와 목적을 알려준다. 그중에서도 1944년 7월 20일에 일어난 히틀러 암살 미수 사건은 네 개의 주제하에 보다 자세히 다루어지고 있다. 특히 과거 슈타우펜베르크 대령의 집무실이었던 곳에는 암살 시도 당일의 상황과 슈타우펜베르크 개인에 대한 자료들을 볼 수 있도록 해놓았다.

매년 7월 20일에는 벤들러블록 안마당에서 추모 행사가

수직과 수평으로 설치된 조각들은 방문객들을 안마당의 역사 속으로 한 걸음 더 깊이 들어오도록 유도한다.

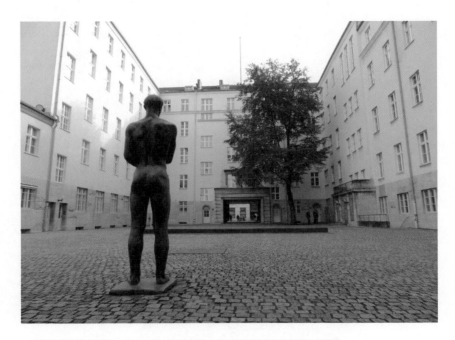

포장석이 깔린 안마당을 수평으로 가로지르는 청동 조각이 강렬하게 시선을 집중시킨다.

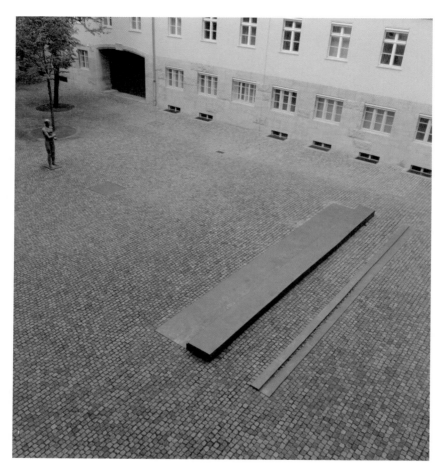

고전적인 인물 조각과 추상성이 강한 현대적인 조각이 조화롭고 품위 있게 연결되어
벤들러블록 안마당을 구성한다.

열린다. 국방 장관과 베를린 시장을 비롯해 정치, 사회 영역의 대표들이 참석하여 1944년 7월 20일의 의인들을 기리는 것이다. 추모식 참석자들은 그 의인들이 전쟁과 나치즘의 폭력을 종식하려고 했음을, 새로운 정부를 구성하여 유럽의 평화에 기여하기를 희망했음을, 그리고 헌법에 기반을 둔 정치적 자유와 인권이 보장되는 나라를 만들고자 했음을 되새긴다. 그 무엇보다도 독일저항기념관의 안마당에 말없이 서 있는 에리히 로이슈의 「기념비 1944년 7월 20일」 덕분에 사람들은 반나치즘의 의인들을 오래도록 잊지 못할 것이다.

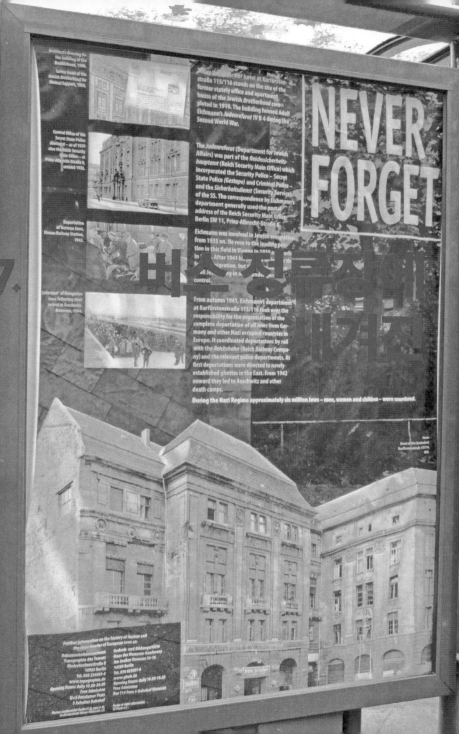

NEVER FORGET

7. 비슷한곳에 엉뚱한 비교

아이히만의 유대인 담당부서:
실수트라세 정류장

악의 평범성

기념조형물
정소

경고의 메시지를 보내는 정류장

　　서베를린 교통의 거점인 베를린동물원역에는 다양한 철
도와 버스 노선이 교차한다. 베를린을 방문한 상당수의 관광객들은 이 동
물원역에서 100번 버스를 탄다. 왜냐하면 베를린교통협회에서 운행하는
100번 버스가 베를린 시내의 명소들을 두루 거쳐 가기 때문이다. 100번 버
스는 동물원역을 출발하여 카이저빌헬름 기념교회를 지나 세계문화의 집,
국회의사당, 브란덴부르크 문, 노이에바헤, 베를린돔 등을 거쳐 알렉산더 광
장(Alexanderplatz)까지 운행된다. 그야말로 서베를린에서 출발하여 동베를
린까지 도심을 가로지르며 여러 명소들을 둘러볼 수 있는 황금 노선의 관광
버스라고 해도 과언이 아니다.

　　그런데 100번 버스를 타고 가다 보면 독특한 버스 정류

로니 골츠(Ronnie Golz), 「아이히만의 유대인 담당부서(Eichmanns Judenreferat)」(1998).

장 하나가 눈에 들어온다. 카이저빌헬름 기념교회를 지나 호텔들이 많은 쿠르퓌르스텐 거리(Kurfürstenstraße)를 따라서 내려가다가 좌측의 뤼초 광장(Lützowplatz) 방향으로 돌아 들어가기 직전에 있는 '실슈트라세(Schillstraße)' 정류장이 바로 그것이다. 거리의 명칭을 버스 정류장 이름으로 삼은 이곳에는 사진과 글로 이루어진 홍보판이 설치되어 있다. 특히 "만 오르트(MAHN ORT)"라는 단어가 큼직하게 쓰여 있다. 이는 상업광고판이 붙어 있는 다른 버스 정류장과 달리, 이곳이 특별히 무엇인가 '경고하는 장소'라는 의미이다. 버스 정류장 홍보판의 왼쪽에는 건물 이미지와 몇 장의 사진, 설명문이 프린트돼 있고, 오른쪽으로는 안경을 쓴 대머리 중년 남자의 이미지가 눈에 띈다. 독일어와 영어로 된 설명에 따르면 이 남자의 이름은 '아돌프 아이히만(Adolf Eichmann)'이다.

유대인 강제 이송을 담당한 아이히만

아돌프 아이히만은 나치 집권 시기에 유대인들을 강제로 해외 이주시키거나 죽음의 수용소로 강제 이송하는 일을 전문적으로 담당했던 공무원이었다. 제국보안본부(Reichssicherheitshauptamt, RSHA)의 유대인 담당부서의 책임자로서 유대인 말살 업무를 매우 열정적으로 수행했던

그는 2차 세계대전 말에 잠적한 후 아르헨티나로 도주했지만, 십수 년 후에 붙잡혀 이스라엘에서 사형을 당했다. 그의 모습이 기록된 버스 정류장의 바로 뒤편이 유대인 담당부서 건물이 있었던 쿠르퓌르스텐 거리 115~116번지이다. 원래 이곳에는 1908~1910년 사이에 유대인형제단체가 자신들이 사용할 목적으로 건물을 세웠다. 하지만 1939년 나치가 유대인 담당부서로 사용하기 위해 이 건물을 접수한 후 악명 높은 장소가 되어버렸다. 2차 세계대전 기간 동안 나치는 바로 이곳에서 박해와 파괴 정책을 통합적으로 추진했다. 지난 1961년 기존의 건물은 헐려 사라졌고, 현재 그 자리에는 호텔이 들어서 있다. 물리적 실체가 사라졌지만 역사적 사실을 잊지 않기 위하여, 1998년에 실슈트라세 버스 정류장은 아이히만의 범죄 행위를 상기시키는 경고의 기념조형물 「아이히만의 유대인 담당부서」로 조성되었다.

　　　　　1906년 독일 라인란트의 졸링겐에서 태어난 아돌프 아이히만은 전철 및 전기회사 회계원인 아버지의 직장을 따라 오스트리아 북부 도시 린츠에서 자랐다. 아이히만은 제대로 학업을 마치지 못하고 나치당 활동에 몸담기 전까지 보험회사 외판원, 석유회사 대리점 직원 등 여러 직업을 전전했다. 그러다가 1932년에 오스트리아 나치당에 가입했으나 뚜렷한 정치적, 사상적 확신에서 비롯된 선택은 아니었다. 다만 사회적인 인정을 받아 출세하려는 욕망이 앞섰을 따름이다. 1933년에는 남부 독일로 가서 14개월간 나치 친위대(SS)의 군사훈련을 받았고, 이듬해 베를린의 보안대

(Sicherheitsdienst, SD)에 일자리를 얻었다. 보안대는 친위대의 정보기관으로 아이히만은 여기서 처음 유대인 관련 업무를 시작했다. 그가 개인적으로 유대인에 대한 깊은 증오나 반유대주의적 신념을 지녔던 것은 아니었다. 하지만 아이히만은 자신의 낮은 학력과 유대인을 닮은 외모 그리고 체코 출신의 아내까지 모든 면에서 열등감을 느꼈다. 그를 업신여기는 조직 내에서 역량을 인정받고 승진하기 위해 유대인 업무에 관해 매우 적극적이고 철저한 노력을 기울였다.

그가 처음 뚜렷하게 실력을 발휘한 곳은 오스트리아였다. 1938년 3월에 오스트리아가 병합된 후 그는 빈에서 유대인 이주 업무를 시작하여 6개월도 채 되지 않아서 5만 명의 유대인을 강제로 출국시키는 성과를 올렸던 것이다. 그 성과가 독일에서 모범 사례로 떠오르면서 그는 점차 유대인 이주 문제의 전문가로 인정받기 시작했다. 독일군이 체코슬로바키아를 점령하자 1939년 4월에 프라하에서 빈의 사례를 모델로 그곳의 유대인들을 폴란드 동부 지역으로 추방하기 위한 기관 설립 임무를 맡았다. 그는 책상 앞에서만 일하지 않고 여러 현장을 누비며 보다 효율적인 방법을 찾는 실천가였다. 이곳에서도 그는 수천 명의 유대인들을 기차로 이송하는 능력을 선보였다.

이어 2차 세계대전 발발 후 베를린에 제국보안본부가 새로 설치되자 아이히만은 유대인 담당부서 'Ⅳ B 4'의 책임자로 배치되었다.

제국보안본부는 1939년 9월 27일 친위대 제국지휘관 겸 독일경찰청장 하인리히 힘러(Heinrich Luitpold Himmler)가 관할하는 보안경찰(Sicherheitspolizei, SiPo)과 보안대의 합병으로 세워졌다. 제국보안본부 내 일곱 개의 주요 부서 중에서 제IV부는 게슈타포로 불리는 비밀 국가경찰들이 활동하는 곳이었다. 제IV부의 B에서는 가톨릭, 개신교, 프리메이슨, 유대인처럼 여러 종교 분파들의 문제를 다뤘는데, B 4가 바로 유대인 담당부서였다. 이 부서에서 아이히만은 1941년 중반까지 주로 폴란드의 게토 지역으로 유럽의 유대인들을 실어 나르는 일을 추진했다.

근면 성실함이 저지른 반인륜적 범죄

하지만 수많은 유대인들을 관리하고 처리하는 업무는 결코 쉽지 않았다. 나치는 1941년 6월 소련 침공 후부터 유대인 문제를 보다 효과적으로 처리할 방법을 찾고 있었다. 1942년 1월 20일 베를린 교외 반제에서 개최된 회의에서 나치 실세들은 '유대인 문제의 최종 해결책'을 협의했다. 그 방법은 다름 아닌 대량학살이었다. 아이히만은 반제회의의 회의록 작성을 담당했는데, 반제회의의 결정은 그의 업무가 더욱 중요해졌음을 의미했다. 이제 그는 유럽의 모든 유대인들을 죽음의 수용소로 배달하는 중앙 통

제관 역할을 수행하게 되었다. 그는 모든 지역의 유대인 추방 작업을 관리하고 국영제국철도와 열차 운행 시간을 협의했다. 아이히만은 유대인 수송 열차가 정확한 시간에 출발하고 도착하도록 매우 꼼꼼히 신경을 썼다. 열차의 출발과 도착이 조금이라도 지연될까 봐 안절부절못할 정도였다.

아이히만이 마지막으로 실력을 발휘했던 곳은 헝가리였다. 1944년 그는 부다페스트에 참모본부를 설치하고 유대인 제거를 지휘했다. 이미 500만 명의 유대인이 살해된 시점에서도 최대한 자신의 임무를 완수하려고 노력했다. 다만 연합군에 패배를 거듭하고 있는 독일의 전황이 그에겐 난관이었다. 1944년 8월 25일 연합국에 히틀러의 대안으로 보이고 싶었던 하인리히 힘러가 헝가리 유대인의 아우슈비츠 추방을 금지시켰다. 그러나 아이히만의 관심사는 오로지 최대한 빠르게 유대인들을 학살 수용소로 보내는 것이었고, 제국의 최고 지도자인 히틀러가 그의 업적을 인정해주기만을 바랐다. 밀려오는 연합군의 폭격으로 부다페스트와 빈 사이의 철로가 파괴되면서 열차 운행이 힘들어지자 아이히만은 11월 10일에 4만 명의 유대인을 부다페스트에서 빈까지 걸어가게 했다. 한마디로 '죽음의 행군'이었다. 이 행군에서 뒤처진 수천 명은 사살되었다.

종전을 앞둔 1945년 4월 28일, 그는 프라하에서 도피 길에 올랐다. 오스트리아를 거쳐 독일로 들어간 그는 미군 순찰대에 잡혔으나, 가명을 사용한 위조 증명서로 수용소를 탈출했다. 5년 동안 독일에서 조용히

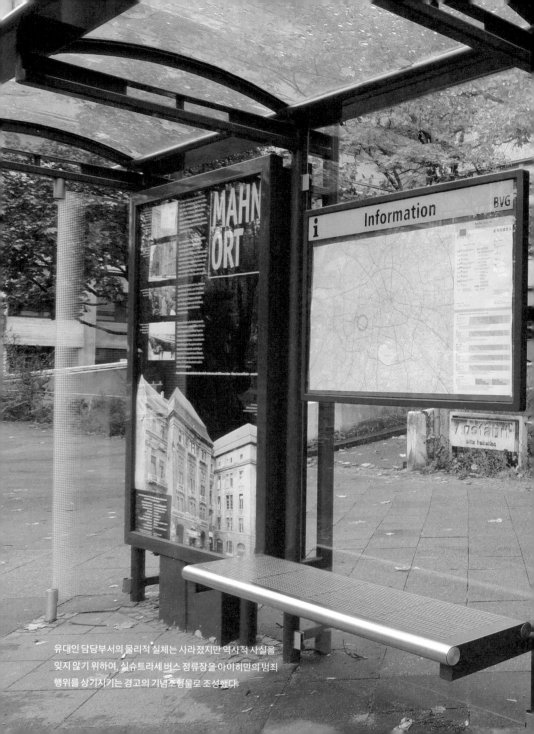

유대인 담당부서의 물리적 실체는 사라졌지만 역사적 사실을
잊지 않기 위하여, 실슈트라세 버스 정류장을 아이히만의 범죄
행위를 상기시키는 경고의 기념조형물로 조성했다

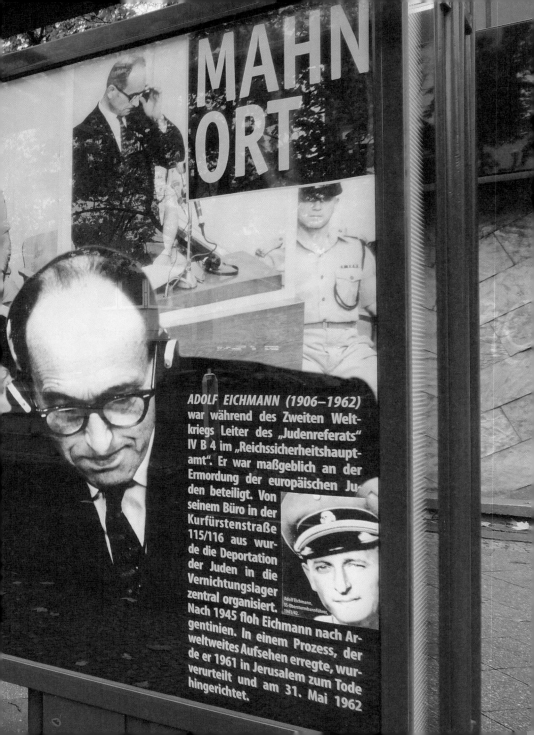

MAHN ORT

ADOLF EICHMANN (1906–1962) war während des Zweiten Weltkriegs Leiter des „Judenreferats" IV B 4 im „Reichssicherheitshauptamt". Er war maßgeblich an der Ermordung der europäischen Juden beteiligt. Von seinem Büro in der Kurfürstenstraße 115/116 aus wurde die Deportation der Juden in die Vernichtungslager zentral organisiert. Nach 1945 floh Eichmann nach Argentinien. In einem Prozess, der weltweites Aufsehen erregte, wurde er 1961 in Jerusalem zum Tode verurteilt und am 31. Mai 1962 hingerichtet.

Adolf Eichmann, SS-Obersturmbannführer, 1941/42.

숨어 지내던 아이히만은 1950년 6월에 로마가톨릭 성직자의 도움으로 배를 타고 아르헨티나로 도주했다. 거기서 '리카르도 클레멘트'라는 이름으로 살면서 자동차 정비공 등 여러 일을 하며 근근이 생계를 이어갔다. 하지만 그의 도피 행각도 1960년에 끝이 났다. 오랫동안 그를 추적하던 이스라엘 비밀 정보기관 모사드(Mossad)가 부에노스아이레스에서 그를 체포했던 것이다. 예루살렘으로 압송된 아이히만은 그곳에서 세계가 주목하는 가운데 법정에 세워졌다. 결국 유대인 학살의 주범은 1962년 6월 1일 사형 집행으로 생을 마감했다.

아이히만의 재판 과정을 지켜본 사람들 중에는 한나 아렌트(Hannah Arendt)가 있었다. 그녀는 독일 출신의 유대인으로 하이데거와 야스퍼스의 영향을 받은 정치사상가였다. 독일에서 시온주의자들의 활동을 돕다가 경찰에 체포되기도 했고, 프랑스의 강제수용소에 수감되었다가 미국으로 탈출한 경력이 있었다. 아이히만의 재판 소식을 들은 아렌트는 미국 주간지 《뉴요커》의 특파원 자격으로 예루살렘에 갔다. 아렌트는 재판을 참관하면서 아이히만의 언행을 관찰했다. 아이히만이 그린 그림을 보고 미국 심리학자들은 그의 성격에 공격적이고 폭력적인 면이 있다고 분석했다. 하지만 그녀가 보기에 아이히만은 수백만 명을 사지로 내몰았던 범죄자답지 않게 특별히 잔혹하거나 변태적이지 않고 그저 정상적인 사람에 불과했다. 그런 점이 아렌트를 당혹스럽게 했다. 더구나 "유대인을 독가스로 죽이고 사

살하라는 명령을 받았더라도 나는 그 명령을 수행했을 것이다."라고 진술한 아이히만에게서 아렌트는 아무런 생각 없이 자신의 성공만을 위해 근면하게 일했던 한 인간을 보았다. 이 경험과 고찰을 바탕으로 써낸 『예루살렘의 아이히만』에서 아렌트는 아이히만의 범죄 행위를 '악의 평범성'이라는 개념으로 분석했다. '악의 평범성'은 평범한 사람이었으나 타인의 입장에서 생각하는 데 무능력한 채 악행을 저질렀던 아이히만을 넘어, 타인의 고통에 점차 무뎌져가는 우리 자신의 단면 역시 성찰하게 만들었다.

다시 찾은 독일에 제안한 기념조형물

아이히만과 유대인 담당부서의 존재를 인식시키는 기념조형물 「아이히만의 유대인 담당부서」는 베를린에서 활동하는 작가 로니 골츠가 제작했다. 그가 이런 경고의 기념조형물을 만들게 된 데에는 그만한 이유가 있었다. 로니 골츠는 1947년 런던에서 태어나 영국인으로 자랐지만, 그의 부모는 2차 세계대전을 피해 독일과 체코에서 영국으로 망명한 유대인이었다. 게다가 그의 친척 열다섯 명이 나치에 의해 살해되었다. 그는 1961년 부모를 따라 서독으로 이주했는데, 독일에 대한 반감과 이방인으로서 고립감 때문에 독일 생활에 한동안 잘 적응하지 못했다. 쾰른에서 경제학을 전공하

며 학생운동에 참여하면서 비로소 나치 독일과 다른 현실에 눈을 떴다. 그리고 자신이 유대인, 영국인, 독일인이라는 서로 다른 정체성을 가진 것을 인정하게 되었다.

로니 골츠는 1970년 서베를린으로 이주하여 강의를 하고 신문사에서 일하면서 살다가 소련과 동구권이 무너진 후엔 폴란드와 체코슬로바키아를 방문하여 가족의 역사를 추적했고, 반유대주의의 역사에 대한 강의와 세미나도 열었다. 그러던 중 1995년에 두 동료들과 함께 국립 홀로코스트 기념비를 위한 공모에 참여한 것을 계기로 예술 작업을 시작하게 되었다. 유대인으로서 그는 이미 예술을 통해 홀로코스트를 기념하는 문제를 고민해왔고, 유럽의 여러 추모지를 다니면서 역사적인 장소와 예술의 관계에 대해서도 연구했다.

그러면서 유대인 담당부서가 있었던 쿠어퓌르스텐 거리 115~116번지에 대해서도 관심을 품게 되었다. 로니 골츠는 이 장소에 왜 아무런 안내판이나 기념조형물이 없는지 의문이 생겼다. 해당 지역 관청에서는 현재 그 자리에 있는 호텔의 토지 소유자가 별로 관심이 없었기 때문이라고 답을 해주었다. 그렇다면 로니 골츠는 호텔 바로 앞 버스 정류장에 경고의 기념조형물을 설치하자고 제안했다. 그의 프로젝트는 미국 작가 데니스 애덤스(Dennis Adams)가 1987년 뮌스터 돔 광장(Domplatz)에 설치했던 「버스 정류소 4(Bus Shelter IV)」의 영향을 받았는데, 애덤스는 현대 독일의 역사가

실슈트라세 버스 정류장을 이용하는 사람들은 잠시 동안이나마 과거에 대한 정보를 접하게 된다.

「아이히만의 유대인 담당부서」는 버스 정류장에 어울리는 광고 포스터의 형식을 취하면서도,
흑백사진 이미지와 텍스트를 통해 사료의 성격을 효과적으로 구현한다.

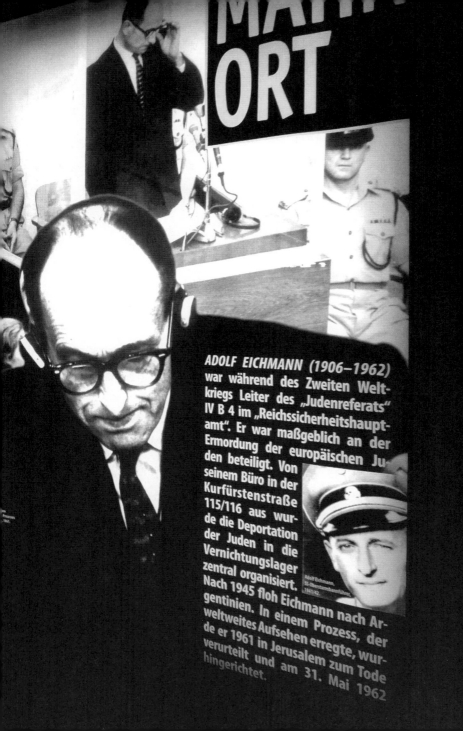

MAHN
ORT

ADOLF EICHMANN (1906–1962) war während des Zweiten Weltkriegs Leiter des „Judenreferats" IV B 4 im „Reichssicherheitshauptamt". Er war maßgeblich an der Ermordung der europäischen Juden beteiligt. Von seinem Büro in der Kurfürstenstraße 115/116 aus wurde die Deportation der Juden in die Vernichtungslager zentral organisiert. Nach 1945 floh Eichmann nach Argentinien. In einem Prozess, der weltweites Aufsehen erregte, wurde er 1961 in Jerusalem zum Tode verurteilt und am 31. Mai 1962 hingerichtet.

Adolf Eichmann, SS-Obersturmbannführer 1941/42.

담긴 사진과 함께 하나의 조각처럼 만들어진 버스 정류소를 설치했다. 로니 골츠는 프로젝트를 성사시키기 위해 우선 베를린교통협회의 허가를 받았다. 그리고 실슈트라세 버스 정류장에 없었던 일반적인 형태의 대기소를 제작해서 설치했다. 작업은 도로시설물과 옥외광고를 전문으로 하는 한스 발(Hans Wall)의 회사에서 도움을 받아 진행되었다. 또한 전문적인 지식을 보유한 라인하르트 뤼루프(Reinhard Rürup) 교수가 기념조형물에 들어갈 설명문을 써주었다. 그렇게 100번 버스 정류장에 「아이히만의 유대인 담당부서」가 탄생하게 되었다.

기억의 매개체로서 정류장

로니 골츠는 잊힌 역사적 장소에 대한 기억을 버스 정류장이라는 평범한 일상의 공간에 되살려놓았다. 그 때문에 역사적 장소에 전혀 관심이 없는 시민들에게도 쉽게 주의를 환기시키는 효과가 있다. 특히 버스 정류장 뒷면 중앙에 적힌 글귀가 사람들을 생각으로 이끈다. 긴 울림을 지닌 짧은 문구는 "왜 이 정류장이 경고의 장소인가?"라는 질문 그리고 18세기 유대인 신학자의 말을 빌린 "구원의 비밀은 기억 속에 있다."는 답변이다. 그렇게 버스 정류장은 기억의 매개체가 되고, 이곳에 머무르는 사람들은 잠

시 동안이나마 과거에 대한 정보와 함께 있다가 떠나간다.

　　　밤이 되면 버스 정류장에 설치된 아이히만과 유대인 담당 부서의 사진 이미지에 라이트박스처럼 전기 불빛이 들어온다. 이 앞을 지나가는 운전자들과 버스 승객들의 마음엔 어둠 속에서 빛나는 흑백사진들의 잔상이 남겨진다. 이 프로젝트는 버스 정류장에 어울리는 상업용 광고 포스터와 같은 형식을 취하면서도, 흑백사진 이미지와 텍스트는 역사적인 자료의 성격을 효과적으로 구현하고 있다. 기념조형물을 설치하기 위해 일부러 새로운 터를 만들거나 주변 환경을 뜯어고치는 방식이 아니라 최소한의 형태로 일상의 풍경에 녹아드는 방식이다. 앞서도 강조한 '도시의 피부에 스며드는 형식'을 잘 보여주는 사례라고 할 만하다. 로니 골츠는 이처럼 역사를 환기시키는 버스 정류장 프로젝트를 꾸준히 해오고 있다.

8. 냉전의 추억,

체크포인트
찰리의 빛상자들

기념조형물
전시

베를린, 냉전의 한가운데

운터덴린덴 거리에서 프리드리히 거리(Friedrichstraße)를 따라 남쪽으로 한참 내려가면 치머 거리(Zimmerstraße)와 교차하는 지점에 이른다. 이 교차로에서 장벽박물관 쪽 도로 중앙에는 미군 병사의 초상사진이 담긴 광고판 같은 것이 높이 서 있다. 그리고 그 뒤로 조금 떨어진 곳에는 쌓여 있는 모래자루들과 함께 임시로 설치된 듯한 작은 건물이 보인다. 그 주변에는 수많은 관광객들이 오가며 기념사진을 찍고 있다. 여기가 바로 그 유명한 체크포인트 찰리(Checkpoint Charlie)다. 체크포인트 찰리는 동·서베를린의 경계에 있던 여러 검문소들 중의 하나였다. 냉전 시기에 연합군이 검문소 C를 "찰리"라고 부르면서 붙은 이름이다. 지금도 미군 병사의 초상사진에서 왼쪽으로 몇 걸음 떨어진 길가에는 복제된 당시의 표지판이 예전 그 자

리에 설치되어 있다. 거기엔 영어, 러시아어, 프랑스어, 독일어로 이렇게 쓰여 있다. "당신은 미국 점령지구로 들어오고 있습니다."

2차 세계대전을 일으켰던 독일이 1945년 5월에 항복한 후 그해 여름부터 미국, 영국, 프랑스, 소련 등 4대 승전국이 수도 베를린을 네 개 영역으로 분할통치하기 시작했다. 1948년 서베를린 영역에서 통화개혁이 이루어지자 소련 점령군은 서베를린을 완전히 봉쇄하였다. 이른바 첫 번째 서베를린 위기였다. 서베를린은 완전히 고립된 육지의 섬이 되었고, 서방측은 이에 대응해 11개월간 식량, 석탄 등을 서베를린에 비행기로 공수하는 공중보급 작전을 펼쳤다. 이때부터 베를린은 동과 서로 확실히 나뉘어 각각 독자적인 시정부를 갖게 되었다. 더욱이 서독이 1949년 5월 23일 독일연방공화국(Bundesrepublik Deutschland, BRD)이라는 독자적인 국가로 출범하자, 이어서 동독에도 1949년 10월 7일 동베를린을 수도로 하는 독일민주공화국(Deutsche Demokratische Republik, DDR)이 새롭게 들어섰다. 냉전체제가 본격적으로 시작된 것이었다.

1950년대 동독과 서독의 국경이 분명해진 뒤에도 많은 동독 주민들이 서독으로 넘어왔다. 1949년부터 1960년까지 총 246만여 명이 독일민주공화국을 탈출했다. 그 주요 탈출 루트가 바로 경계가 느슨했던 베를린이었다. 사회주의의 체면 손상을 우려한 소련의 흐루쇼프는 1958년 10월 서방 연합국에 베를린에서 철수할 것을 요구하였다. 베를린에 다시금 위기

감이 고조되기 시작했다. 1961년 7월에만 동독의 탈주자 수가 3만 400명에 이르자, 이를 차단하기 위해 동독 정부는 결국 1961년 8월 12일 각료회의에서 국경 통제를 결정했다. 그다음 날인 8월 13일 일요일 이른 아침, 동·서베를린 사이의 43.1킬로미터에 이르는 영역 경계선에 임시로 가시철조망이 설치되었고, 이어서 다시 단단한 장벽이 세워졌다. 베를린의 동과 서를 연결하던 지하철, 전철 노선도 폐쇄되었고 서베를린으로 가는 도로 대부분이 차단되었다. 게다가 서베를린을 둘러싼 접경 지역에 수많은 감시탑들이 세워졌다. 이제 동·서베를린 사이에는 단 일곱 개에 불과한 국경검문소만이 남았다. 그중의 하나가 프리드리히 거리의 체크포인트 찰리였다. 이곳은 오로지 연합군과 외교관 그리고 외국인 들에게만 통행이 허락된 검문소였다.

체크포인트 찰리, 역사적 위기의 장소

이 지역은 긴장감이 매우 높은 곳이었다. 1961년 10월에는 체크포인트 찰리에 큰 위기가 닥쳤다. 처음으로 미국과 소련의 탱크가 약 100미터 거리를 두고 서로 포문을 겨누며 대치하는 상황이 발생했던 것이다. 10월 22일 체크포인트 찰리에서 동독 경찰이 동베를린을 방문하려던 미국 외교관 앨런 라이트너에게 신분증을 요구했다. 하지만 동독 경찰에게 그

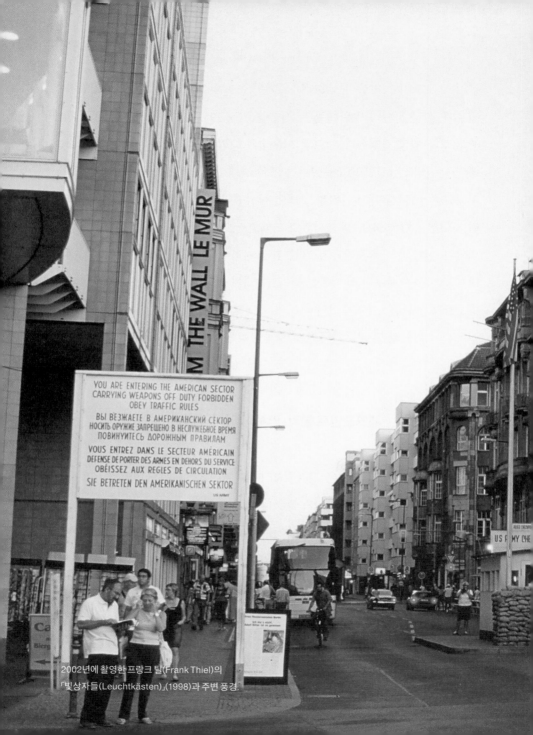

You are entering the american sector
carrying weapons off duty forbidden
obey traffic rules

вы вьезжаете в американский сектор
носить оружие запрещено в неслужебное время
повинуйтесь дорожным правилам

vous entrez dans le secteur américain
defense de porter des armes en dehors du service
obéissez aux regles de circulation

sie betreten den amerikanischen sektor

US ARMY

2002년에 촬영한 프랑크 틸(Frank Thiel)의
「빛상자들(Leuchtkästen)」(1998)과 주변 풍경.

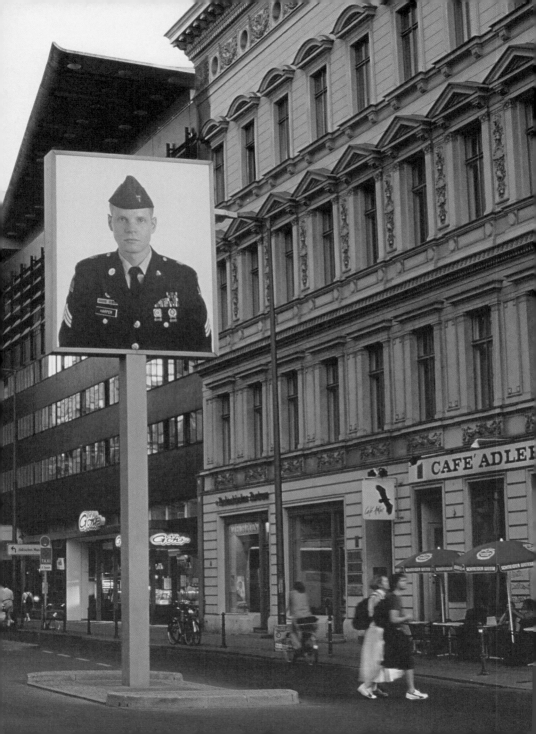

럴 권한이 없다고 판단한 라이트너가 이를 거부했다. 이것이 발단이었다. 자신들의 권리가 침해당했다고 생각한 미군 측은 10월 25일 저녁 8시 30분에 체크포인트 찰리의 서쪽에 여러 대의 탱크를 가져와 진을 쳤다. 이에 질세라 소련군도 10월 27일 동쪽에서 탱크를 몰고 나타났다. 초강대국들 간의 자존심을 건 무력시위가 계속되었다. 하지만 확전을 원치 않았던 워싱턴의 케네디와 모스크바의 흐루쇼프 사이에 타협이 이루어지면서, 일촉즉발의 대치 상태는 열여섯 시간 만인 10월 28일 해소되었다. 다시 연합군 장교들은 체크포인트 찰리를 검문 없이 통과할 수 있었다.

　　　　이런 정치적, 군사적 긴장 상태는 장벽 설치 1년 만에 민간인 서른한 명이 동베를린을 탈출하는 중에 사살되는 비극으로 이어졌다. 가장 대표적인 사건이 1962년 8월 17일 체크포인트 찰리에서 가까운 치머 거리에서 일어났다. 18세의 미장이 페터 페히터는 친구 한 명과 함께 동베를린 탈출을 시도했다. 그들은 통제 구역의 울타리를 기어올랐다. 친구는 도주에 성공했지만 페터는 동독 경계병이 난사한 수십 발의 총탄을 맞고 장벽의 동쪽 면으로 떨어졌다. 체크포인트 찰리에 근무 중이던 미군 병사들과 서베를린 경찰들은 피를 흘리며 죽어가는 그를 끝내 구할 수 없었다.

　　　　체크포인트 찰리는 물리적으로나 심리적으로나 강력하게 동서 분단을 상징하는 곳이기 때문에 여러 소설과 영화에도 등장한다. 영화로도 만들어진 존 러카레이(John le Carré)의 첩보 소설 『추운 나라에서

돌아온 스파이』(1963)와 한국에 '사랑의 국경선'이라는 제목으로 소개된 TV 영화인 「체크포인트 찰리의 여인(Die Frau vom Checkpoint Charlie)」(2007) 등 이 대표적이다. 그중에서도 「체크포인트 찰리의 여인」은 유타 갈루스(Jutta Gallus)라는 한 여인이 겪은 실화를 바탕으로 한다. 서독에 살던 아버지가 교통사고로 사망했다는 소식을 들은 주인공 자라 벤더는 서독 방문을 신청하지만 동독 당국은 이를 허락하지 않는다. 동독체제에 답답함을 느낀 그녀는 1982년 은밀히 두 딸을 데리고 루마니아를 거쳐 서독으로 탈출하려다가 붙잡힌다. 그 때문에 그녀는 교도소에 갇히고 아이들은 고아원으로 보내진다. 2년 후 서독 정부의 노력으로 자라 벤더는 홀로 서독으로 가게 된다. 양육권마저 잃고 두 딸과 생이별을 하게 된 그녀는 서베를린의 체크포인트 찰리 앞에서 "내 아이들을 돌려달라!"고 적은 피켓을 들고 1인 시위를 벌이며 미디어와 국제 인권단체의 주목을 받는다. 협박과 암살 위협에도 굴하지 않은 주인공은 결국 4년 만에 두 딸과 재회한다. 이 영화에서 분단의 현실을 가장 실감나게 하는 장면은 체크포인트 찰리에서 펼쳐진다. 자라는 두 딸을 만나려고 무단으로 검문소를 통과해 동베를린으로 가려고 하지만 총을 든 서독군과 동독군은 그녀를 가운데 두고 팽팽하게 대치한다.

적대적 공생 관계의 은유

　이렇듯 사연 많은 체크포인트 찰리는 1990년 독일이 재통일되자 철거되었다. 그러다가 2001년에 장벽 설치 40주년을 맞아 그 자리에 다시 세워졌다. 그런데 그보다 앞서 1996년에 베를린 주정부는 과거의 국경 검문소 일곱 곳을 표시하기 위해 공모를 내걸었다. 예술가들에겐 도시의 분단과 통일 문제를 예술적으로 다루는 것이 과제였다. 주최 측이 내건 또 하나의 조건은 작품당 최대 13만 마르크의 예산을 쓸 수 있다는 것이었다. 심사위원회는 응모 작품 서른두 개 중에서 일곱 개를 선정했는데, 그중에 베를린의 예술가 프랑크 틸의 「빛상자들」도 포함되었다. 이 작품은 1998년 체크포인트 찰리가 있던 도로 중앙의 안전지대에 설치되었다. 서두에서 언급한 '미군 병사의 초상사진이 담긴 광고판 같은 것'은 다름 아닌 프랑크 틸이 설치한 기념조형물이었던 것이다.

　　빛을 발산하는 투명한 광고판 형식을 빌려 제작된 이 기념조형물은 미군 병사의 초상사진뿐 아니라, 그 뒷면엔 소련군 병사의 초상사진도 담고 있다. 즉 실물보다 큰 컬러사진들(가로 240×세로 300센티미터)이 서로 등을 맞대고 설치되어 있다는 말이다. 이렇게 사진들이 앞뒤로 맞붙은 두 개의 빛상자들(가로 250×세로 310×두께 40센티미터)을 5미터 높이의 회색 강철 거치대가 받치고 있다. 그래서 동베를린 쪽에서 접근하면 미군 병사의 모

습이 보이고, 서베를린 쪽에서 접근하면 소련군 병사의 모습이 보인다. 이런 설치 방식은 당시 검문소의 상황을 함축해놓은 것과 같다. 또한 이것은 마치 동전의 양면처럼 공생 관계일 수밖에 없었던 미국과 소련의 모습을 은유하는 듯하다. 미국과 소련은 냉전체제하에서 서로의 적수였지만, 한편으론 냉전체제를 이용해 함께 각자의 지배력을 국제적으로 극대화했기 때문이다.

이 작품에서 한 가지 특기할 만한 점은 바로 초상사진들의 기원과 관련이 있다. 두 군인의 흉상 사진은 얼핏 보면 당시 검문소에 실제로 근무했던 경계병들의 모습처럼 보인다. 하지만 자세히 살펴보면, 그들은 전투복이 아니라 모자, 넥타이, 훈장, 계급장 등으로 이루어진 서로 비슷한 퍼레이드용 유니폼을 입고 있다. 즉 역사적인 기록에 근거한 사진이 아니라는 것을 의미한다. 두 병사의 초상사진은 작품 공모의 주제를 염두에 두고 찍은 것이 아니었다. 틸은 1994년에 베를린에서 철수하기 직전인 200여 명의 군인들을 촬영했는데, 두 병사의 초상사진도 그때 찍은 것이다. 그는 무뚝뚝한 표정의 두 청년을 밝고 하얀 중성적인 스튜디오의 벽을 배경으로 촬영했다. 그들은 정면을 바라보면서 부동자세를 취하고 서 있다. 개성이 드러나지 않게 전형적인 군인으로 묘사되었을 뿐이다. 미군 병사의 복장에 "하퍼(Harper)"라고 쓰인 이름표가 달려 있지만, 한 개인의 이름이 아니라 제복에 붙어 있기 마련인 이름표라는 형식으로 다가온다. 요컨대 「빛상자들」은 특정한 '개인'의 초상사진이라기보다는 군인이란 '신분'을 알리는 사진인 것이다.

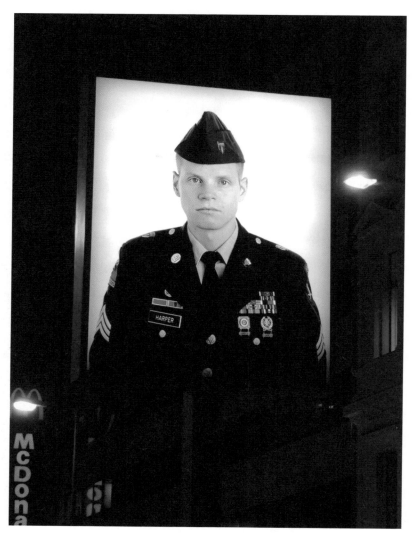

병사들의 개별적 특성과 시대적 성격을 감추고 전형적인 이미지를 강조한 프랑크 틸의 초상사진은
역사성의 상실을 시사한다. 그러나 이 초상사진은 역사의 현장에 설치됨으로써 그 역사성을 회복한다.

광고판의 형식을 차용한「빛상자들」은 도시의 다양한 상업용 광고 이미지들과 경쟁하는 방식으로 설치되었다.
거리의 광고판들처럼 야간에는 밝게 불빛이 들어온다.

이 초상사진들만 보아서는 젊은 군인들이 실제로 무슨 임무를 띠고 있었는지 짐작하기 힘들다. 이러한 표현들 속에는 '역사성의 상실'이라는 의미가 깔려 있다. 시간의 흐름에 따라 역사의 현장 속에 있었던 개별적인 병사들의 모습은 희미해지고, 대신 하나의 전형적인 군인 이미지만 남는다. 분명히 한 시대를 상징하는 기념조형물임에도 그 시대를 직접적으로 드러내는 묘사를 교묘하게 피하고 있다. 하지만 초상사진 속에서 상실된 역사성은 그 사진들이 '역사의 현장에 설치'됨으로써 회복된다. 한편 이것은 광고판처럼 높은 곳에 설치되어 있어 접근해서 감상하기가 힘들다. 적어도 몇 미터는 물러나서 올려다보거나 멀리 떨어져서 바라보아야 한다. 이렇게 무뚝뚝한 두 병사의 표정과 근접해서 감상하기 어려운 기념조형물의 설치 방식은 어쩌면 베를린 자체를 암시하는 것인지도 모른다. 왜냐하면 가까이 하기 힘든 속성이야말로 냉전과 분단의 도시였던 베를린을 가장 잘 드러낸다고 할 수 있기 때문이다.

상업광고의 형식을 차용한 기념조형물

앞서 살펴본 것처럼 프랑크 틸이 제작한 기념조형물은 역사성과 장소성의 문제를 여러 측면에서 숙고하게 만든다. 하지만 이 작업에

서 가장 주요하게 살펴볼 점은 역시 사진 작품을 보여주는 '설치 방식'에 있다. 작가의 의도는 매우 전략적으로 보인다. 광고판의 형식을 차용한 「빛상자들」은 도시의 다양한 상업용 광고판들과 경쟁한다. 밤이면 더욱 현란해지는 거리의 광고판처럼 야간에는 밝게 불빛이 들어온다. 흥미롭게도 문자가 없는 프랑크 틸의 초상사진처럼 현대의 상업광고도 점점 상품을 설명하는 텍스트를 최소화하고 이미지만 강조하는 쪽으로 진화하고 있다. 물론 이미지만 보여주더라도 두 이미지의 성격은 전혀 다르다. 상업용 광고는 대중에게 상품이나 기업, 브랜드 이미지의 각인을 추구하지만, 프랑크 틸의 초상사진은 역사를 인식시키려고 하기 때문이다.

거리의 광고판들은 끊임없이 당대의 가장 앞선 기술들과 접목해 생산된다. 거기에 실린 광고 이미지들은 대중을 유혹하는 실용 예술의 최전선을 보여준다. 이러한 도시의 환경에서 기념조형물은 어떤 존재인가? 흐르는 시간과 변화하는 삶 속에서 기념조형물은 도시의 역사를 어떤 형태로 담아내야 하는가? 프랑크 틸의 「빛상자들」이 던지는 질문이다. 작가가 도시 풍경을 대표하고 대중의 시선을 끄는 광고판의 형식을 차용했던 데에는 이런 고민들을 담아내려는 의도가 있지 않았을까. 역사를 상기시키는 기념조형물이 현대적인 광고기술의 형태를 취하며 진화하는 방식이다. 프랑크 틸 외에도 많은 현대 미술가들이 네온사인, 전광판, 미디어폴 등 새로운 미디어를 이용한 작업을 공공장소에서 선보이고 있다. 미술과 미디어의 발

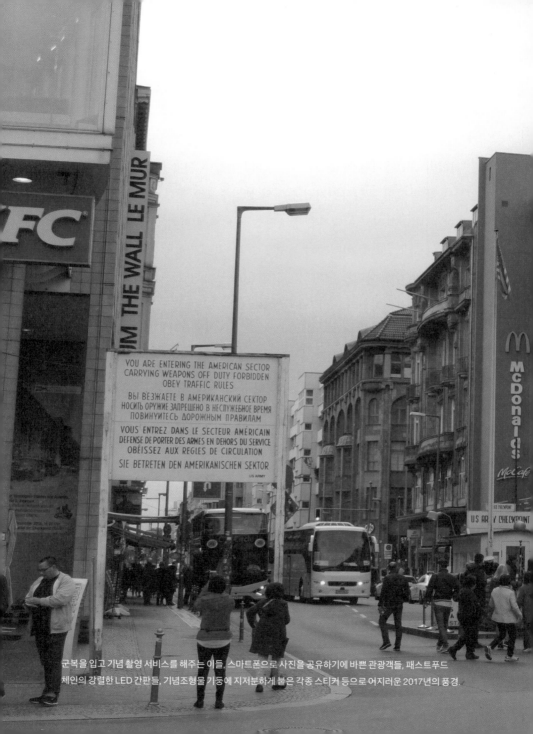

군복을 입고 기념 촬영 서비스를 해주는 이들, 스마트폰으로 사진을 공유하기에 바쁜 관광객들, 패스트푸드
체인의 강렬한 LED 간판들, 기념조형물 기둥에 지저분하게 붙은 각종 스티커 등으로 어지러운 2017년의 풍경.

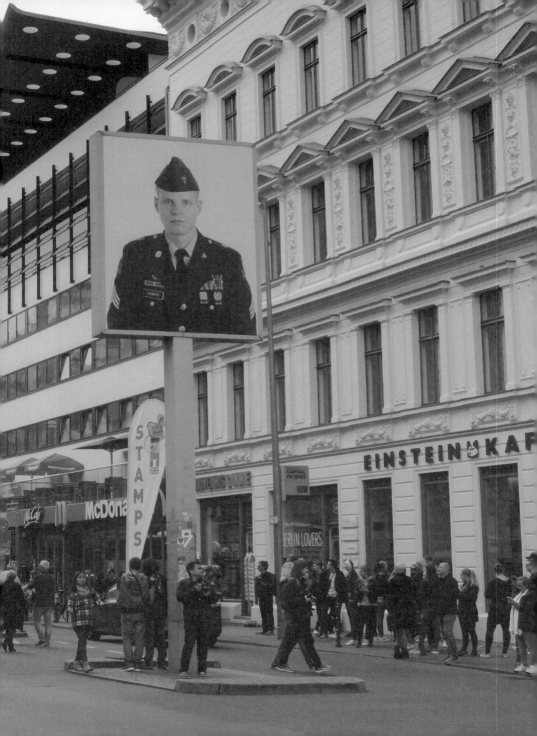

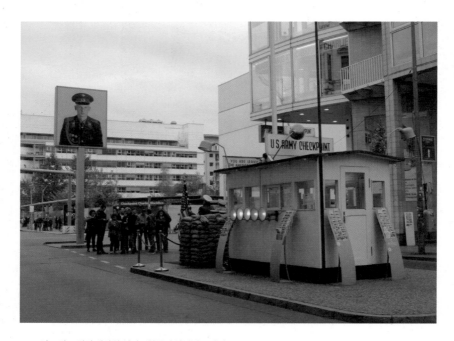

1998년 프랑크 틸이 제작한 기념조형물이 설치되고 나서
2001년에 약간의 거리를 두고 체크포인트 찰리의 복제물이 설치되었다.

달 사이에 발생하는 상호작용은 필연적이고, 기념조형물도 예외가 아니다.

　　　　　1998년 프랑크 틸이 제작한 기념조형물이 설치되고 나서 2001년에 약간의 거리를 두고 체크포인트 찰리의 복제물이 설치되었다. 이 때문에 높이 솟은 「빛상자들」과 지면에 자리 잡은 검문소는 하나의 장소로 연결되어 맥락이 형성되는 공간적인 효과를 공유하게 되었다. 그러나 이곳에서 더는 지난날의 역사를 진지하게 떠올리기가 쉽지 않다. 체크포인트 찰리는 유명한 관광지가 된 지 오래다. 군복을 입고 기념 촬영 서비스를 해주는 이들, 스마트폰으로 사진을 찍어 공유하기에 바쁜 수많은 관광객들, 주변을 차지한 맥도널드, KFC 같은 패스트푸드 체인의 강렬한 LED 간판들, 프랑크 틸의 기념조형물 기둥에 지저분하게 붙은 각종 스티커 등이 현재의 풍경이다. 게다가 체크포인트 찰리 네거리엔 새로운 볼거리들이 대폭 늘어났다. 1962년에 개관한 체크포인트 찰리 장벽박물관 외에도 블랙박스냉전박물관, 베를린장벽파노라마, 트라비박물관, 트라비월드 등 관광객들을 유혹하는 콘텐츠가 가득하다. 주변 환경의 급격한 변화에 압도되어 프랑크 틸의 「빛상자들」이 존재감을 상실하지 않기만을 바랄 뿐이다. 체크포인트 찰리를 떠나기 전에 소련군 병사의 초상사진을 쳐다보다가 거기서 몇 걸음 떨어진 오른쪽 길가의 표지판으로 다시 눈길이 간다. 거기엔 이미 세계적으로 유명해진 문구가 4개 국어로 쓰여 있다. "당신은 미국 점령지구를 떠나고 있습니다."

9. 추모공원이 된

BERLINER MAUER 1961 - 1989

베를린장벽
지역

기념조형물

연소

분단을 뛰어넘으려는 개인들의 분투

만약 내가 매일 지나다니는 거리에 어느날 갑자기 장벽이 세워진다면 어떤 느낌일까? 길 건너 친구 집과 우리 집 사이에 느닷없이 장벽이 생겨서 오도 가도 못 한다면 어떻게 해야 할까? 우리에겐 낯선 상상이 베를린 시민들에겐 현실이었다. 장벽의 건설은 베를린 시민들의 평범한 일상을 순식간에 파괴해버렸다. 특히 베를린 미테 구역의 베르나워 거리(Bernauer Straße)는 분단의 부조리가 첨예하게 드러났던 곳이다. 보통의 밀집 주거지역이었던 베르나워 거리는 1961년 8월 13일 베를린이 동과 서로 분할되자 기묘한 모습으로 바뀌기 시작했다. 베르나워 거리의 도로는 서베를린의 베딩 구역에, 남쪽의 집들은 동베를린의 미테 구역에 속하게 된 것이다. 같은 거리에 살던 이웃들은 졸지에 서로 다른 나라의 국민들이 되고 말았

다. 곧이어 동독의 국경선이 되어버린 베르나워 거리의 집들은 출입문부터 폐쇄되기 시작했다. 그러자 아직 폐쇄되지 않은 창문들을 통해 동베를린 시민들 수백 명이 서베를린으로 탈출했다. 위층 창문에서 밧줄을 타고 내려가기도 했고, 뛰어내리다가 사망자가 발생하기도 했다. 결국 베르나워 거리의 동베를린 쪽 주택들은 모두 철거되었고 그 자리엔 국경시설이 들어섰다.

분단 이틀 만인 1961년 8월 15일에는 이곳에서 세계가 주목하는 사건이 벌어졌다. 동베를린 지역에서 경계를 서고 있던 19세의 국경경찰 콘라트 슈만(Hans Conrad Schumann)이 순식간에 가시철조망을 뛰어넘어 서베를린 관할인 베르나워 거리로 탈출해버린 것이다. 그가 위험하고도 용감한 탈출을 감행했던 이유는 무엇이었을까? 콘라트 슈만은 8월 12일 베르나워 거리의 경계 근무에 투입된 후에 한 가지 씁쓸한 광경을 목격하게 되었다. 한 소녀가 동베를린 지역에 사는 할머니를 만나고 서베를린으로 돌아가는 길이 막혀버리는 일이 발생했다. 8월 13일 아침, 동·서베를린 사이에 갑자기 설치된 가시철조망 탓이었다. 철조망 몇 미터 뒤에 소녀의 부모가 기다리고 있는데도 국경경찰들은 그 소녀를 동베를린 지역으로 돌려보냈다. 이러한 비인간적인 처사를 보고 나서 콘라트 슈만은 경계 근무를 서던 8월 15일 오후에 가시철조망을 뛰어넘었다. 슈만의 의중을 미리 눈치 챈 사진사와 경찰차가 서베를린 지역에서 대기하고 있었다. 그가 철조망을 뛰어넘는 순간 사진사는 카메라 셔터를 눌렀고, 이 사진은 냉전 기간 내내 '자유를 향한 도

약'을 상징하는 아이콘이 되었다.

분단을 넘어서려는 시도는 여기서 그치지 않았다. 지상으로의 탈출이 어려워지자, 베르나워 거리엔 비밀 터널들이 생겨났다. 그중 가장 큰 사건은 빵집 지하에서 일어났다. 서베를린에 위치한 빵집의 지하 12미터 지점에서부터 동베를린 쪽으로 길이 145미터에 달하는 땅굴이 비밀리에 만들어졌다. 그리고 이 땅굴을 통해 1964년 10월 3일과 4일 사이에 동독 주민 쉰일곱 명이 서베를린으로 기어서 탈출하는 사태가 벌어졌다. 누군가의 밀고로 뒤늦게 나타난 동독 국경수비대와 땅굴 탈출 조력자 사이에 교전이 일어났고, 동독 국경수비대 장교인 에곤 슐츠가 총상을 입고 사망했다. 실제로 에곤 슐츠는 다른 동독 군인이 쏜 총에 맞아 숨졌지만 동독 정부는 이를 서독 스파이의 소행으로 왜곡해 그를 영웅으로 만들었다. 이처럼 죽음을 무릅쓰고 계속되는 동독 주민들의 도주를 막기 위해 독일사회주의통일당은 이 지역에 40미터에 이르는 삼엄한 국경 보안시설을 구축했다.

추모공원이 된 베르나워 거리

독일 재통일 후 1.5킬로미터가량의 베르나워 거리 일대는 '베를린장벽 추모공원(Gedenkstätte Berliner Mauer)'으로 탈바꿈했다. 대부분

의 베를린장벽이 철거되었지만 이 지역에 있던 장벽을 포함한 국경 보안시설 일부분은 기념조형물로 보존되었다. 그리고 1994년에 장벽의 희생자들과 도시의 분단을 기억하는 기념조형물 조성을 내건 공모가 실시되었다. 이에 따라 첫 기념조형물이 1998년 8월 13일에 제막되었다. 그 후 2014년까지도 계속해서 추모공원의 규모가 확대되어왔는데, 현재는 축구장 약 7개 반 크기인 4만 4000제곱미터에 달한다. 상당히 넓은 지역에 여러 기념조형물들과 더불어 관련 시설들이 조성되었기 때문에 단순히 추모 장소라고 하기보다는 '추모공원'으로 부르는 것이 더 적합하다고 생각한다.

　　　　베를린장벽 추모공원의 특별한 점은 장벽과 관련된 내용을 네 가지 주제 영역으로 구성해서 보여준다는 것이다. 각 주제 영역은 '주제역'이라 칭하는 3~7개의 소주제들로 나뉘어 다양한 기념조형물과 전시물로 구성돼 있다. 또한 주제역마다 각 현장의 의미를 설명하는 사진과 글, 영상과 음성 해설을 갖추었다. 이외에도 베를린장벽 추모공원에 대한 기본 정보를 제공하고 다양한 행사를 개최하는 방문자센터와 베르나워 거리의 분단 관련 자료들을 전시하는 기록물센터도 운영되고 있다. 기록물센터 측면에는 전망대가 마련돼 있다. 이곳에 올라가면 베르나워 거리 일대가 한눈에 바라다보인다. 너른 추모공원의 풍경을 조망해보았다면, 이제 지면으로 내려가 네 개의 주제 영역을 하나씩 살펴볼 차례다.

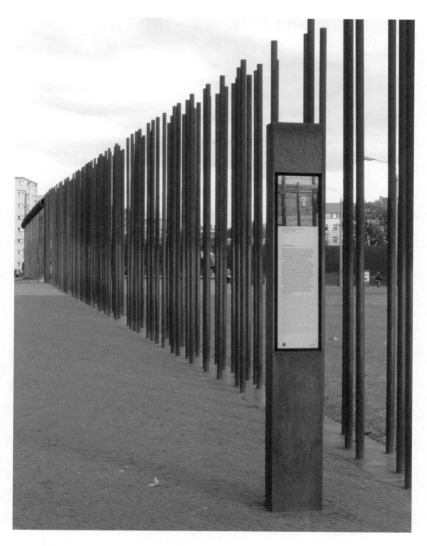

장벽이 서 있던 자리를 나타내는 철재 막대들과 1962년 11월 27일 경계를 넘어 도주하다 사살된
'오트프리트 레크(Otfried Reck)'를 위한 추모 표시물.

장벽과 깊이 상호작용하는 기념조형물들

　　A영역으로 들어서면 먼저 넓은 잔디밭 중앙에 붉게 녹이 슨 듯한 철판(내후성 강판)으로 만들어진 조형물이 눈에 들어온다. 긴 장벽 형태로 만들어진 이 조형물 앞에 선 사람들이 무엇인가 들여다보고 있다. 가까이 다가가면 흑백 인물사진들이 보인다. 이것은 베를린장벽에서 죽은 이들을 위한 추모비인 「추모의 창(Fenster des Gedenkens)」이다. 이 기념조형물은 공모를 통해 당선된 온아르키텍투르(ON architektur)라는 건축 및 전시 디자인회사가 2009년부터 2010년에 걸쳐 제작, 설치했다. 약 12미터 길이의 강철 벽에는 창문처럼 162개의 벽감(壁龕)이 나 있다. 각 벽감 안에 베를린장벽에서 희생된 131명의 초상사진이 들어 있고, 그 아래에는 희생자의 이름과 생몰년이 새겨져 있다.(일부는 사진 없이 이름만 새겨져 있다.) 희생자들의 사진과 그 아래 텍스트를 훑어보면 상당수가 젊은 남성이다. 혈기왕성한 젊은 남자들일수록 장벽을 넘으려는 시도를 더 많이 했을 것으로 추측된다. 이곳을 방문한 추모객들은 장벽의 역사에 깊이 각인된 흔적처럼 희생자들의 흑백 사진이 든 벽감에 조용히 꽃을 바치고 간다. 이 추모비가 베를린장벽의 흐름과 평행하게 세워져 있다는 점에 주목할 필요가 있다. 이런 설치 형태로 인해 「추모의 창」은 베를린장벽을 상징하는 데 성공할 수 있었다. 기념조형물의 위치와 방향이 세심하게 잘 다루어진 좋은 본보기다.

이처럼 A영역은 '장벽과 죽음의 지역'을 주제로 다룬다. 다시 말해 이곳에서는 도주를 차단하기 위해 체계적으로 설치된 장벽의 기능과 국경 보안시설의 잔인성, 그럼에도 포기하지 않았던 시민들의 도주 시도에 대해 이야기한다. A영역은 원래 조피엔묘지(Sophienfriedhof)로 이용되고 있었지만, 장벽이 세워지면서 묘지 일부를 점차 확대되는 국경시설에 내주어야 했다. 현재 A영역 뒤로는 여전히 조피엔묘지가 넓게 자리하고 있다.

「추모의 창」의 뒤편으로 또 하나의 기념조형물이 서 있다. 70미터 길이의 옛 장벽시설을 양쪽에서 두꺼운 강철 벽으로 가로막은 거대한 「기념비(Das Denkmal)」가 그것이다. 이 강철 벽 안쪽으로 옛 감시탑이 서 있는 것도 볼 수 있다. 이 기념조형물은 1961년 8월 13일부터 1989년 11월 9일까지 이어진 도시의 분단을 기억하고 공산주의의 압정에 희생당한 이들을 추모하기 위해 만들어졌다. 슈투트가르트의 건축가들인 콜호프앤콜호프(Kohlhoff & Kohlhoff)가 설계하여 1998년 가장 먼저 베를린장벽 추모공원에 설치된 것이기도 하다. 이것은 장벽과 유사한 단순한 형태의 강철 벽을 연결함으로써, 역사적인 현장의 잔존물을 최대한 살리면서 기념조형물로 변화시키는 방식을 보여준다. 달리 말하자면 「기념비」 역시 단독적인 형태가 아니라 기존의 환경과 최대한 밀착하여 연속적인 형식을 취하고 있다. 그렇기 때문에 커다란 규모에도 불구하고 권위적인 느낌을 풍기지 않는다. 여기서 잊지 말아야 할 것은, 이러한 기념조형물을 공모하기 전에 희생된 이들을 추

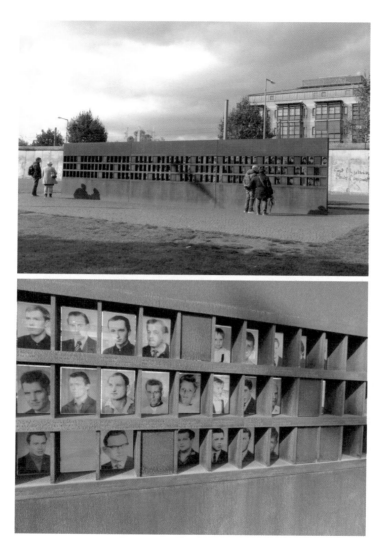

온아르키텍투르, 「추모의 창」(2009~2010).

모하기에 가장 적합한 형태가 무엇인지 수년간 논쟁적인 토론 과정을 거쳤다는 점이다. 즉 기념조형물에 대한 사회적 합의가 먼저 이루어졌다는 말이다. 그 밖에도 A영역을 거닐면 장벽의 희생자들을 표시한 작은 추모비들과 분단 시기의 흔적을 보여주는 「고고학적 창(Archäologische Fenster)」 등을 만날 수 있다.

화해와 추모를 위한 간소한 교회

강철 벽으로 만들어진 「기념비」를 뒤로 하고 길을 건너면 B영역이 시작된다. 완만한 경사 지대인 B영역의 풍경에서 독특한 건축물이 눈에 띈다. 곡면으로 이뤄진 건물 전면 위쪽의 커다란 십자가 형상, 그 아래 왼편에 나 있는 출입구로 미루어보아 교회임을 알 수 있다. 바로 '화해의 예배당(Kapelle der Versöhnung)'이다. 이곳은 원래 '화해의 교회'가 있던 자리였다. 동베를린의 국경 지역에 홀로 남겨져 있던 교회 건물을 동독 정부는 눈엣가시처럼 여겼고, 결국 화해의 교회는 시야 확보를 빌미로 1985년에 폭파되었다. 이 안타까운 사건으로 인해 베르나워 거리 지역은 다시 한 번 주목을 받아야 했다.

'화해의 예배당'은 타원형의 간소한 건축물이다. 베를린 건

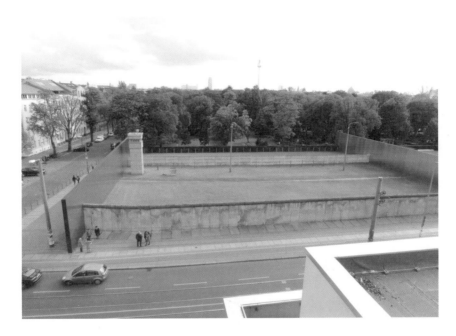

콜호프앤콜호프, 「기념비」(1998).

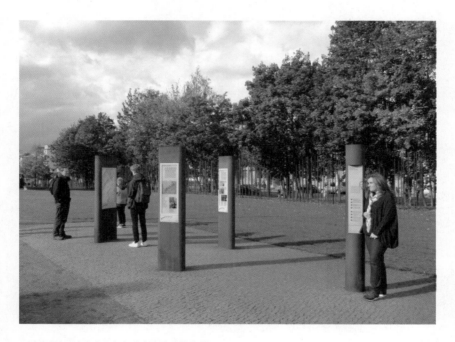

주제역마다 준비돼 있는 사진, 영상, 음성 안내 설치물.

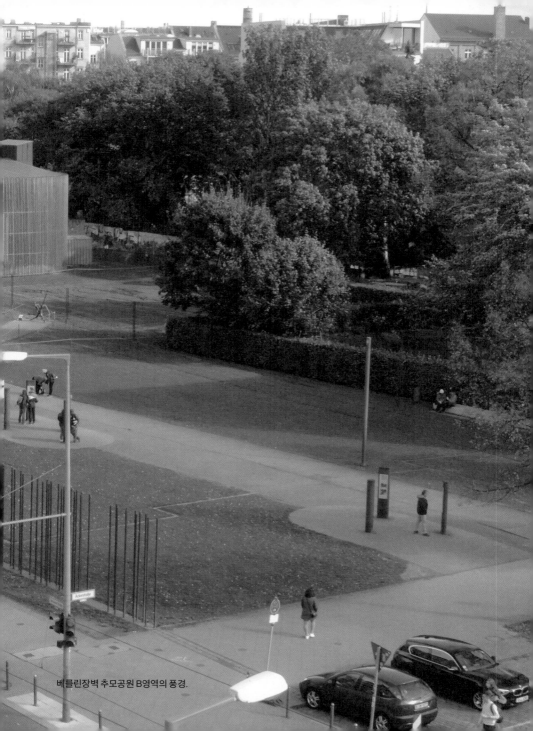

베를린장벽 추모공원 B영역의 풍경.

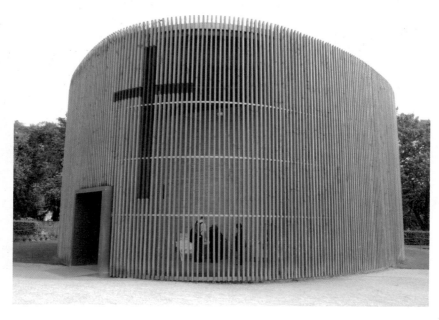

페터 자센로트(Peter Sassenroth)·루돌프 라이터만(Rudolf Reitermann) 설계, 마르틴 라우흐(Martin Rauch) 건축, '화해의 예배당(2000)'.

축가 페터 자센로트와 루돌프 라이터만의 설계에 따라, 오스트리아의 점토 건축 전문가 마르틴 라우흐가 2000년에 완성했다. 내부 건물은 흙으로 만들 어졌고, 외부는 일정한 간격의 기다란 목재들로 촘촘하게 둘러싸여 있어 빛 이 내부로 투과된다. 이런 건축 방식은 허물어진 옛 장벽의 위치를 표시하 기 위해 추모공원 곳곳에 줄지어 세워놓은 쇠막대기들과 잘 어울린다. 또한 쇠막대기는 콘크리트 장벽의 철근을 연상시키기도 한다. 즉 장벽의 잔해 속 에 드러난 철근과 쇠막대기 울타리 그리고 예배당의 목재 외벽이 서로 비슷 한 형식을 띠며 유의미한 관계를 맺고 있는 셈이다. 이 예배당은 개신교계인 '화해의 공동체'의 예배 장소로 사용되지만, 베를린장벽에서 죽은 희생자들 을 위한 추모와 기도의 공간이기도 하다. 예배를 보는 내부 공간 역시 매우 단순하면서도 격조 높게 꾸며져 있다.

　　　　폭파된 화해의 교회처럼 '도시의 파괴'를 주제로 한 B영역 은 무엇보다도 분단과 함께 강제 철거된 베르나워 거리의 건물들을 주목한 다. 그래서 창문을 통해 동베를린 주민들의 도주가 이어졌던 동서 경계선의 건물들에 대한 이야기가 주요 배경을 이룬다. B영역의 땅바닥엔 사라진 건 물들의 윤곽이 표시되어 있는데, 그중 한 건물이 있던 자리의 지하실을 발 굴하여 주민들과 관련된 자료를 전시해놓았다. 이외에도 앞서 언급한 57명 의 탈출 통로가 되었던 '터널 57' 같은 도주용 터널들의 위치, 그리고 경계를 넘어 탈출에 성공했거나 실패했던 이들의 위치도 모두 땅에 표시돼 있다. 이

렇게 땅바닥 곳곳에 새겨놓은 베를린장벽과 관련된 역사의 흔적들은 B영역 뿐 아니라 추모공원 전체에 걸쳐 발견된다. 120개에 달하는 표지는 공간 활용과 관람 동선 유도에도 상당히 효율적이다. 또한 장벽의 자취에 대한 이런 표식은 추모공원뿐만 아니라 베를린 전역의 길에서 역시 찾아볼 수 있다.

냉전 시기 장벽에서 일어난 일들

땅이 간직한 과거의 흔적을 따라 C영역으로 건너가면 '장벽의 건설'이라는 주제와 관련된 글, 사진, 음향 등을 접할 수 있다. 첫 번째 소주제는 1961년 8월부터 1989년 11월까지 장벽의 건설 과정을 보여준다. 그 과정은 곧 끊임없이 새로운 방법으로 시도되는 탈출을 막기 위한 동베를린 국경 보안시설의 체계적인 확장에 관한 것이기도 하다. 40미터나 되는 국경 보안시설은 맨 앞의 장벽 외에도 감시탑, 가로등, 철조망 울타리, 배후 지역 벽 등 그 구성 요소가 총 아홉 가지에 이를 만큼 복잡해졌다. 두 번째 소주제는 국경 앞마당의 감시에 대한 내용이다. 국경에 인접한 동베를린 지역의 주민들이 감시를 통해 관리되는 한편, 국가공안부를 위한 밀고자이자 국경경찰의 자발적인 조력자로서 활동한 사실을 알 수 있다.

C영역에서 가장 볼 만한 것은 C영역이 끝나는 자리에 있

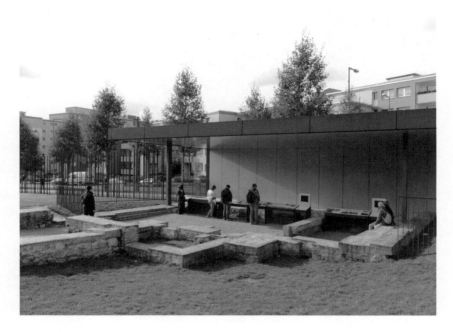

철거된 경계선 건물의 터.

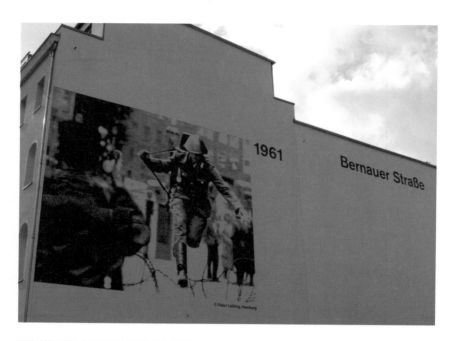

국경경찰 콘라트 슈만의 도주 사진을 이용한 벽화.

는 벽화다. 베르나워 거리 지하철역 입구에서 가까운 한 건물 벽에 앞에서 소개한 국경경찰 콘라트 슈만이 가시철조망을 뛰어넘는 그 유명한 장면이 "1961"이라는 숫자와 함께 커다랗게 그려져 있다. 손으로 그린 벽화라기보다는 흑백사진 이미지를 그대로 재현해놓았다. 콘라트 슈만의 벽화가 이곳에 있는 이유는 가까운 D영역에 그가 탈출했던 지점이 존재하기 때문이다. 바로 베르나워 거리와 루피너 거리(Ruppiner Straße)가 만나는 위치이다. 이곳 외에도 베를린장벽 추모공원 안에는 일곱 개의 건물에 역사적인 사진 이미지를 재현한 벽화가 그려져 있다.

베를린장벽 추모공원 순례의 마지막으로 D영역을 둘러본다. 잔디밭이 깔린 공원으로 조성된 A, B, C영역들과 달리 D영역은 이미 시민들의 생활주택이 건설되어 있는 곳이다. 그러므로 골목길을 따라가면서 생활주택들 사이에 흩어져 있는 전시물들을 둘러볼 수 있다. D영역의 주제는 '장벽 주변의 일상'이다. 여기서는 매일 동베를린 시민들을 감시하고 도주자들을 사살해야 했던 국경수비대의 일상적인 임무, 냉전 시기에 장벽에서 벌어진 정치와 체제 선전 등에 관한 내용이 주를 이룬다. 그리고 무모한 도주 터널을 건설하는 데 협력한 이들의 이야기도 보여준다. 1962년부터 베르나워 거리에서 터널을 이용한 도주 시도가 적어도 열두 번은 있었지만 단 세 번만 성공했다. 그중에는 D영역의 베르나워 거리를 가로지르는 135미터 길이의 '터널 29'를 통해 29명이 서베를린으로 탈출한 사건도 있었다. 1962년 9월

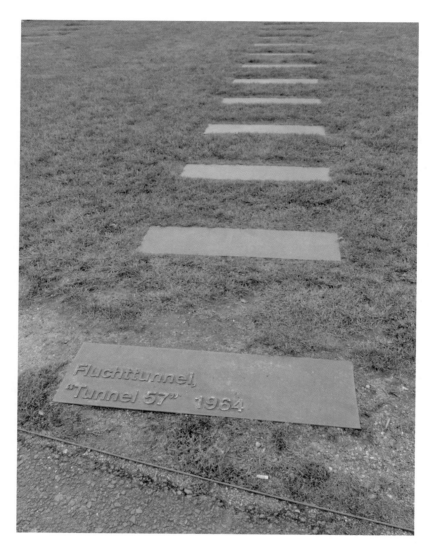

'터널 57(1964)'의 도주 방향 표시물.

14일과 15일 사이에 일어난 탈주와 그에 얽힌 이야기가 궁금하다면 실화를 바탕으로 롤란트 주소 리히터(Roland Suso Richter) 감독이 연출한 영화인 「터널(Der Tunnel)」(2001)을 참고해볼 수 있다. D영역이 끝나는 지점은 그 건너편으로 큰 규모의 벼룩시장이 열리는 마우어파르크(Mauerpark, 장벽 공원)와도 연결된다.

그 밖에 둘러볼 만한 곳은 방문자센터와 A영역에서 가까운 도시고속전철 북역이다. 북역에서는 베를린장벽 추모공원의 외부 상설 전시로서 '분단된 베를린의 경계 그리고 유령역(Grenz- und Geisterbahnhöfe im geteilten Berlin)'이 열리고 있다. 베를린장벽의 중간 지대에 속했던 북역은 장벽 설치와 함께 폐쇄된 후 28년 동안 사용되지 않았다. 분단 이후 베를린의 지하철과 전철 대부분이 분리되었지만, 동베를린 지역을 통과하는 소수의 서베를린 노선이 계속 운행되었기 때문이었다. 단 서베를린 노선의 열차는 동베를린의 역들엔 정차하지 않았고, 그런 역들은 북역처럼 아예 폐쇄되어 '유령역'이라고 불리었다. 이런 유령역이 베를린에 열다섯 개나 된다. 유령역과 관련된 기록들과 그림 자료들은 지하 터널을 이용해 탈출을 꾀했던 동베를린 주민들의 관점을 포함하여 분단된 도시와 그 속에서의 삶이란 주제를 풀어낸다.

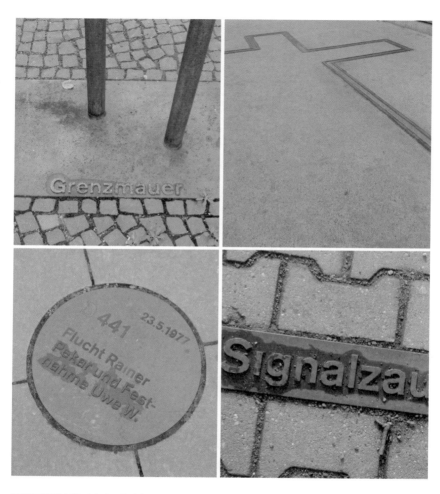

베를린장벽에 얽힌 여러 정보와 이야기에 대한 바닥 표시물들.

다양한 표현 형식으로 만들어낸 교육 현장

다채롭고 복합적인 방식으로 분단의 역사를 상기시키는 베를린장벽 추모공원은 단순한 기념조형물 조성 차원을 넘어서는 사례를 보여준다. 한국 사회가 반드시 연구하고 참고해야 할 종합적인 본보기로 삼기에 충분하다. 특히 분단체제를 평화적으로 극복하고 통일이 되었을 때 해야 할 일들이 무엇인지 간접적으로 배울 수 있다. 역사 속에서 보존할 가치가 있는 장소와 그곳을 보존하는 방식, 기록물의 관리 및 전시 형식, 특정 장소에 기념조형물을 구현하는 과정 등을 결정할 때 베를린장벽 추모공원이 우리에겐 매우 유용한 선례가 될 것이다. 또한 역사적인 장소에 조성되는 기념조형물들의 다양한 표현 방식에 대한 최소한의 기준점을 마련하는 데도 도움이 되리라고 생각한다.

지금까지 열거한 모든 사례들은 그저 모방의 대상이 되어서는 안 된다. 받아들일 만한 가치가 있다면 받아들이되, 반드시 한국 사회의 상황에 적합하게 재해석, 재창조하는 과정이 필요하다는 말이다. 베를린장벽 추모공원에는 역사적인 자료와 예술적인 전시물 그리고 종교적인 공간이 함께 조화롭게 융합되어 있다. 그래서 이곳은 특히 시민들과 학생들에게 매우 유익한 교육의 현장이기도 하다. 내가 방문했던 날에도 수많은 학생들이 단체로 자전거를 타거나 걸으며 추모공원을 둘러보고 있었다.

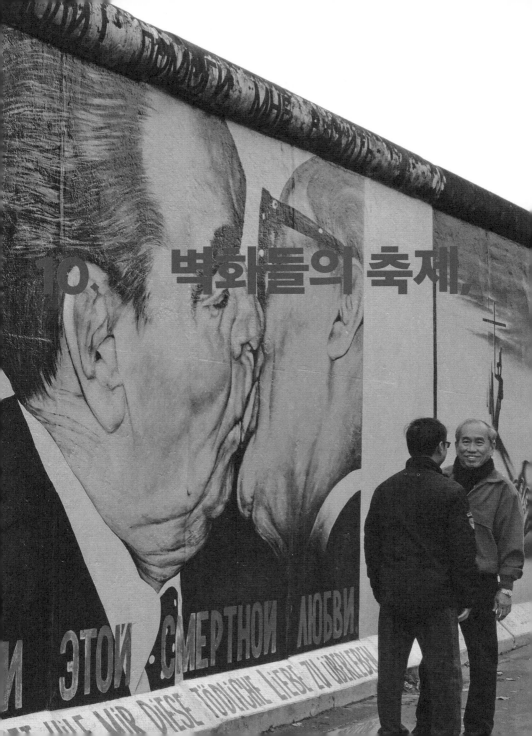

10. 벽화들의 축제,

이스트사이드 갤러리

기념조형물
연소

분단의 현장을 뒤덮은 자유의 예술

베를린에는 세계에서 가장 크고 긴 야외 갤러리가 있다. 슈프레 강변의 뮐렌 거리(Mühlenstraße)를 따라 세워져 있는 이 갤러리의 길이는 무려 1.3킬로미터에 달한다. 일명 '이스트사이드 갤러리(East Side Gallery)'◆로 불리는 이곳은 연간 300만 명 이상이 방문할 만큼 관광객들과 견학생들로 늘 붐빈다. 여기에 온 사람들이라면 누구나 긴 장벽을 따라 걸으며 각자가 맘에 드는 벽화 앞에 서서 사진을 찍곤 한다. 장벽을 따라가다 보면 중간에 분단의 추억을 파는 기념품 가게나, 관광객들에게 인기가 높은 벽화 앞에서 아코디언을 연주하며 동전을 받는 할아버지도 만나게 된다. 이런

◆ 이스트사이드 갤러리는 보존된 베를린장벽의 동쪽 면에 벽화들이 그려지면서 생겨난 이름이다. 물론 이 장벽의 서쪽 면에도 나중엔 벽화가 그려졌지만 합법적인 동쪽 면의 벽화들과 달리 불법적으로 생겨난 것이다.

평화로운 분위기에서 이곳이 과거에는 살벌했던 분단의 현장이었음을 떠올리기란 쉽지 않다.

1961년부터 1989년까지 28년간 베를린을 동서로 양분하고 서베를린을 완전히 섬처럼 고립시킨 3.6미터 높이의 콘크리트 장벽은 냉전의 대표적인 상징물이었다. 동베를린 쪽에서는 일반인들의 장벽 접근이 엄격히 금지되었고 장벽을 넘어 탈출하려던 사람들은 사살되었다. 그 수가 138명에 이르렀다. 반면에 서베를린에서는 이미 이 정치적인 장벽이 관광지이자 문화시설로 활용되고 있었다. 서베를린 지역의 장벽 앞에 선 여행자들은 여기저기 습관적으로 낙서를 남기기 시작했고 그 면적은 점차 넓어졌다. 그러면서 개인적인 추억의 낙서와 정치적 표어가 담긴 낙서뿐만 아니라 예술적인 가치가 높은 낙서들도 등장했다.

1982년에 미국의 미술가 조너선 보로프스키(Jonathan Borofsky)가 장벽에 그린 「달리는 인간(Running man)」이나 뉴욕 거리미술의 대부로 불리는 리처드 햄블턴(Richard Hambleton)이 1985년에 남긴 「그림자 인간(Shadowman)」이라는 제목의 벽화가 그런 것이다. 미국의 팝아티스트 키스 해링(Keith Haring) 역시 1986년 10월 23일 체크포인트 찰리 주변에 벽화를 그렸다. 이 밖에도 여러 예술가들이 베를린장벽에 그들의 작품을 펼쳐보였다. 특히 포츠담 광장부터 슈프레 강까지 5킬로미터에 이르는 장벽의 벽화들이 주목할 만했다. 벽화의 규모가 커질수록 장벽의 문화예술적인 가치

역시 유일무이하게 높아졌다. 장벽 서쪽에 스프레이로 그려진 다채로운 그라피티(graffitti)는 동베를린과는 다른 서베를린의 자유로운 사회체제를 극명하게 나타내는 상징이 되었다.

냉전체제의 균열

변함없을 것 같았던 미국과 소련의 냉전체제도 1980년대 중반이 되자 흔들리기 시작했다. 과도한 군비경쟁 때문에 경제가 파국에 다다른 1985년 소련에서 개혁과 개방 노선을 추구하는 고르바초프가 공산당 서기장이 되었다. 이에 따라 공산권에 속했던 동유럽 국가들의 상황도 급변하게 되었다. 1989년 8월 8일, 100명이 넘는 동독인들이 동베를린에 있는 서독 대표부로 몰려들어 가서 동독을 떠나게 해달라고 강하게 요구했고, 이 사건은 대량 탈출 사태로 이어졌다. 8월 19일에는 수많은 동독 주민들이 헝가리를 통해 서독으로 넘어갔다. 공산국가였던 헝가리가 그해 6월에 오스트리아와의 국경을 해제했던 것이었다. 10월에 들어서면서 라이프치히, 드레스덴, 동베를린에서 민주주의를 요구하는 반정부 시위도 격화되었다. 게다가 동독 경제는 거의 파산에 직면한 상태였다. 동독의 국가수반이었던 에리히 호네커(Erich Honecker)는 공산국가의 건재함을 과시하려고 노력하였으

나 10월 18일에 사임할 수밖에 없었다.

동독에서는 더욱 거센 변화가 일어났다. 1989년 11월 4일에 동베를린의 알렉산더 광장에서는 50만 명이 모여 시위를 하였다. 그들은 민주주의 실현과 독일사회주의통일당의 통치 종식을 요구하는 것 외에도 독일의 통일을 희망했다. 그런데 11월 9일 저녁 6시 55분 동독의 정례 기자회견장에서 어처구니없는 사건이 발생했다. 공보담당 정치국원 귄터 샤보브스키(Günter Schabowski)가 완화된 서독 방문 여행법을 정확히 이해하지 못한 채 설명하다가 말실수를 해버린 것이다. 동독시민이 서독 여행을 신청하면 즉시 허가되는 개정법은 언제부터 발효되느냐는 기자의 질문에 샤보프스키는 "지금 즉시(sofort, unverzüglich)"라고 대답해버렸다. 동독 주민들의 자유로운 출국 허용에 대한 뉴스는 '장벽이 개방됐다'는 발표로 와전돼 보도되었고 그날 밤 수많은 인파가 베를린장벽으로 쇄도했다. 양측의 베를린 시민들이 장벽을 깨부수기 시작했고 결국 국경은 해체되고 말았다. 이듬해인 1990년 10월 3일 동독과 서독은 마침내 재통일되었다.

베를린장벽 벽화 프로젝트

장벽은 정식으로 철거되기 전에 또 다른 목적에 의해 이미

여기저기서 파괴되기 시작했다. 냉전과 분단의 증거물인 콘크리트 덩어리는 순식간에 작은 조각으로 만들어져 관광지의 여행객들에게 기념품으로 판매되었다. 장벽의 붕괴와 더불어 장벽에 그려졌던 수많은 벽화들도 사라졌다. 결국 장벽의 대부분은 제거되고 몇몇 특정한 장소에서만 살아남았다. '이스트사이드 갤러리'가 된 장벽도 그런 곳들 중의 하나였다.

분단 시기 서베를린 쪽의 장벽에 그려진 벽화와 달리 이스트사이드 갤러리의 벽화는 독일 재통일의 해인 1990년 2월부터 9월까지 조직적인 프로젝트를 통해 그려졌다. 본디 이 프로젝트는 벽화 제작 후 세계 각국에서 순회전을 개최하려는 계획이었다. 예산 부족으로 실현되진 못했지만 이런 사실은 장벽의 동쪽과 서쪽의 상반된 운명을 시사한다. 분단 시기에 활발하게 그려졌던 서베를린의 벽화들은 대부분 철거되어 사람들의 기억에서 멀어졌으나, 오히려 재통일 과정에서 그려진 동베를린 지역의 이스트사이드 갤러리 벽화들은 세계적으로 유명한 관광 대상이 되었기 때문이다. 이스트사이드 갤러리의 벽화 프로젝트는 동베를린 주재 영국대사관의 문화담당관 크리스틴 매클린(Christine McLean)이 주도했고, 전 세계 21개국에서 온 118명의 예술가들이 참여하여 106개의 작품을 장벽에 남겼다. 자유와 평화의 메시지를 담은 벽화들은 정치적 풍자화 외에도 문자와 기호를 이용한 그림, 표현주의적인 회화 등 다양한 양식들로 구성되었다. 그중에서도 몇몇 작품들은 이스트사이드 갤러리를 국제적으로 유명하게 만들었다.

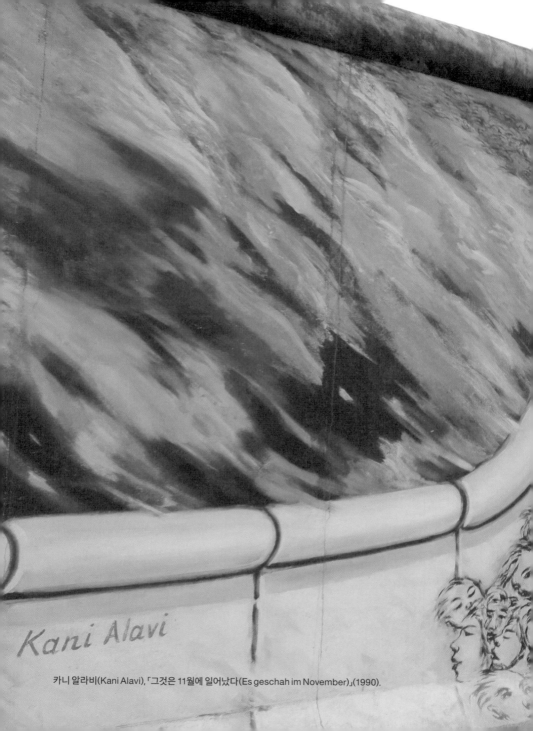

카니 알라비(Kani Alavi), 「그것은 11월에 일어났다(Es geschah im November)」(1990).

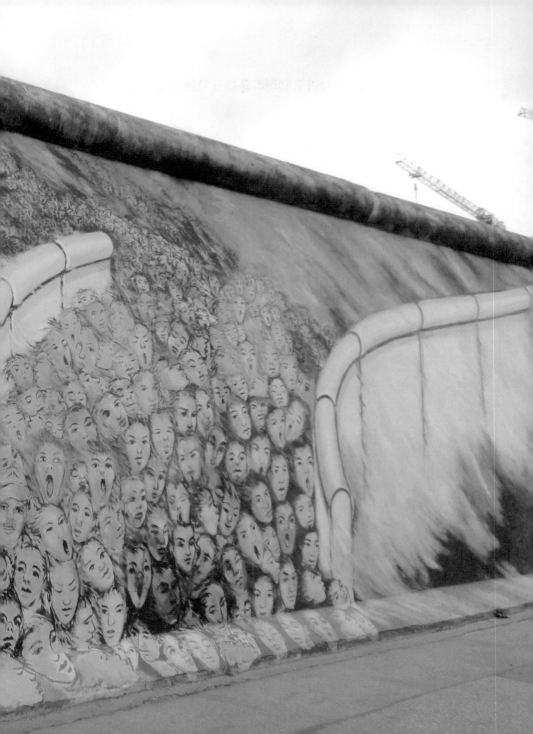

이스트사이드 갤러리를 대표하는 벽화들

　　대표적으로 이란 출신의 미술가 카니 알라비의 「그것은 11월에 일어났다」가 있다. 이 벽화는 1989년 11월 9일 밤의 역사를 담았다. 철의 장막을 열어젖힌 수많은 사람들이 도도한 역사의 흐름을 따라 끝없이 쏟아져 나오는 장면이다. 베를린장벽의 벽화로서 가장 잘 어울리는 주제라고 할 수 있다. 단지 장벽에 어울린다기보다는 어쩌면 반드시 그곳에 있어야 하는 작품일 것이다. 역사의 한 페이지는 역사적인 현장에서 그렇게 미술로 기록되는 것이 마땅하지 않을까.

　　이스트사이드 갤러리에서 제일 유명한 벽화 중 하나는 러시아 출신의 미술가 드미트리 브루벨(Dmitri Wladimirowitsch Wrubel)이 그린 「신이시여, 이 치명적인 사랑에서 살아남을 수 있도록 도와주소서(Mein Gott, hilf mir, diese tödliche Liebe zu überleben)」이다. 대중에겐 '형제의 키스'라는 짧은 제목으로 알려져 있기도 하다. 사실적으로 그려진 키스 그림은 작가의 상상력에서 나온 것이 아니라 실제로 있었던 역사의 한 장면에서 유래한 것이다. 그림 속의 두 남자는 구 소련의 공산당 서기장 브레즈네프(Leonid Brezhev, 좌)와 구 동독의 공산당 서기장 호네커(우)이다. 브레즈네프와 호네커는 1979년 10월 7일 동베를린에서 열린 독일민주공화국 수립 30주년 기념행사에 참석하여, 일반적으로 사회주의자들이 우정의 인사로 나누던 볼 키스와 달리

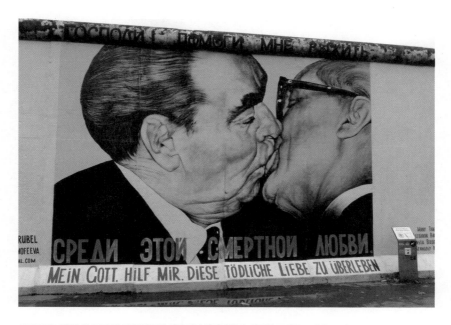

드미트리 브루벨, 「신이시여, 이 치명적인 사랑에서 살아남을 수 있도록 도와주소서」(1990).

진한 입맞춤을 했다. 사진가 레지 보쉬(Régis Bossu)가 포착한 이 장면은 즉시 수많은 잡지에 실리면서 세계적으로 유명해졌다. 당시 공산국가를 대표하는 두 권력자의 키스는 일명 "형제의 키스"라고 일컬어지면서 냉전체제하의 끈끈한 밀착 관계를 상징하게 되었다.

드미트리 브루벨은 벽화의 제목으로 이 같은 냉전시대를 풍자했는데, 제목에 정치 권력자들을 바라보는 민중의 시선이 담겨 있다. 즉 냉전을 심화하는 소련과 동독의 유대 관계를 치명적인 사랑을 나누는 죽음의 키스로 은유한 것이며, 다른 한편으로 냉전체제하 국민들의 삶은 너무나 힘들었다는 것을 의미한다. 이 유명한 벽화 앞에는 키스하는 모습을 흉내 내며 기념사진을 찍으려는 관광객들이 줄을 잇는다. 지난날 막강한 권력을 휘두르던 정치인들의 모습은 이제 사람들에게 한낱 희화적인 이미지로 소비되고 있다.

이곳에서 만날 수 있는 또 다른 유명한 벽화는 비르기트 킨더(Birgit Kinder)의 「테스트 더 레스트(Test The Rest)」이다.(2009년 복원 작업을 거치면서 '테스트 더 베스트(Test the Best)'라는 원래 제목이 현재처럼 바뀌었다.) 베를린장벽을 뚫고 나오는 자동차 한 대가 보인다. 차량 번호판에는 "1989년 11월 9일"이라고 쓰여 있다. 이 차는 구 동독의 유명한 국민차이자 '트라비(Trabi)'라는 애칭으로도 불렸던 트라반트(Trabant)다. 품질이 좋지 않았던 터라 비효율적인 계획경제로 근근이 버티던 동독을 상징하는 불명예를 안기

비르기트 킨더, 「테스트 더 레스트」(1990).

도 했다. 베를린장벽이 붕괴되자 수많은 동독 주민들이 트라반트를 타고 서독을 향해 떠났다. 이런 풍경은 동독이 서독으로 편입되는 흡수통일을 의미했다. 비르기트 킨더의 벽화는 당시의 사회적 상황을 함축적으로 보여주고 있다. 작가가 베를린장벽에 트라반트를 그린 것은 탁월한 선택이었다. 트라반트는 1958년 작센 주 츠비카우에서 생산되기 시작해서 1991년에 생산이 중단되었다. 동독이란 국가와 운명을 함께한 셈이다.

그러나 역사의 뒤안길로 사라져간 공산주의 동독과 달리 그것을 상징했던 트라반트는 독일 재통일 후 귀환에 성공했다. 동독에 대한 향수를 불러일으키는 상품으로 변모해 베를린 시민들과 베를린을 찾는 관광객들 앞에 다시 나타났고, 나아가 그러한 문화상품과 미디어의 대명사로 자리 잡은 것이다. 트라비의 역사와 다양한 모델을 살펴볼 수 있는 '트라비 박물관'이 2013년에 체크포인트 찰리 근처에 개장했을 뿐만 아니라, 트라반트를 빌려 타고 베를린을 돌아다닐 수 있게 해주는 '트라비월드'도 바로 그 옆에서 운영되고 있다.

이런 문화적 현상은 '과거 동독(Ostdeutschland)에 대한 향수(Nostalgie)'를 뜻하는 '오스탈기(Ostalgie)'라는 조어로 표현되는데, 이 오스탈기를 대중에게 더욱 부채질한 영화가 바로 볼프강 베커(Wolfgang Becker) 연출의 「굿바이 레닌」(2003)이다. 동독과 서독의 통일 과정을 코믹하고 아이러니하게 그려내는 영화는 베를린장벽 철폐 시위에서 경찰에 끌려가는 아

들을 본 엄마가 충격을 받아 쓰러지는 것으로 시작한다. 동독의 열혈 공산 당원이자 교사인 엄마가 혼수상태에 빠진 사이 장벽은 무너지고 동독은 서독에 흡수통일이 되고 만다. 몇 개월 후 엄마는 의식을 되찾지만, 아들은 아픈 엄마가 사회주의 동독이 사라진 것을 알고 다시 충격을 받을까 걱정한다. 결국 그 사실을 숨기기로 결심한 아들이 주변 환경을 동독 시절의 모습 그대로 재현하기 위해 거짓 쇼를 펼치는 내용이다. 어쨌든 오스탈기는 트라비처럼 역사 속으로 사라질 뻔한 동독의 여러 상징과 생활용품, 방송 프로그램 등을 다시 사람들의 관심 속으로 불러들이는 흐름을 만들어냈다.

예술의 벽으로 거듭난 죽음의 경계선

이스트사이드 갤러리의 벽화들은 1991년부터 기념조형물로 보호, 관리되기 시작했다. 하지만 세월 속에서 상당수의 벽화가 손상되거나 어지러운 낙서들로 뒤덮이기도 했다. 2000년부터 카니 알라비의 감독하에 부분적인 복원 작업이 시작되어 330미터 길이의 벽화를 복원했다. 50만 마르크의 예산이 투입된 이 작업으로 33점의 그림이 다시 깨끗한 상태를 회복했다. 그 후 대규모로 벽화가 다시 그려진 시기는 2009년이었다. 벽화를 복원하기 위해 기존의 벽화 작업에 참여했던 예술가 87명이 다시 초청되

가브리엘 하임러(Gabriel Heimler), 「장벽을 뛰어넘는 사람(Mauerspringer)」(1990).

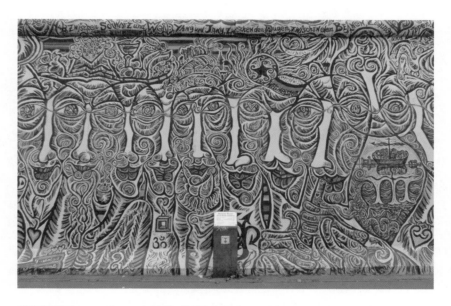

샤밀 기마예프(Schamil Gimajew), 「우리는 한 민족이다(Wir sind ein Volk)」(1990).

어 그림 100점을 제작했다. 2015년에는 손상된 그림들을 보수하고 청소하는
데 23만 유로가 투입되었다. 이처럼 이곳의 벽화들을 제대로 보존하기 위해
서는 주기적으로 큰 예산과 인력이 투입되어야 한다. 많은 예산이 계속 소요
된다면 관청에서 이스트사이드 갤러리의 벽화들에 아예 손상 방지를 위한
통제용 울타리를 설치할 만도 하건만, 다행히도 그와 같은 조치가 취해졌다
는 소식은 듣지 못했다. 다만 벽화를 더럽히는 행위에 대해 법적 조치를 취
하겠다는 경고문이 적힌 작은 안내판을 설치했을 뿐이다. 만약 접근을 통제
하는 조치가 이루어진다면 분단의 상징물인 장벽을 통일된 베를린 거리의
풍경에서 다시 격리시키는 꼴이 될 것이다.

　　　　　　다른 한편 벽화들은 주변 환경의 변화로 인한 위기와 문제
를 맞닥뜨리기도 한다. 이미 2006년에 근처의 메르체데스벤츠 다목적 경기
장에서 슈프레 강변으로 연결되는 통로를 만들기 위해 이스트사이드 갤러
리 중 44미터가량이 제거된 일이 있었다. 이 때문에 제거된 구간의 벽화들만
강변 쪽으로 옮겨 다시 세워야 했다. 이스트사이드 갤러리의 역사에서 가장
큰 고비는 2012~2013년에 일어났다. 이스트사이드 갤러리의 장벽과 슈프
레 강 사이의 지대에 60미터 높이의 고급 아파트가 건설된다는 계획이 발표
된 것이었다. 그 계획엔 이스트사이드 갤러리의 일부 구간 철거도 포함되어
있었다. 이에 대해 많은 시민들과 예술가들이 강력히 반발했다. 그 와중에
장벽이 조금 철거되는 사태도 벌어졌다. 지난날 국경선이었던 슈프레 강변

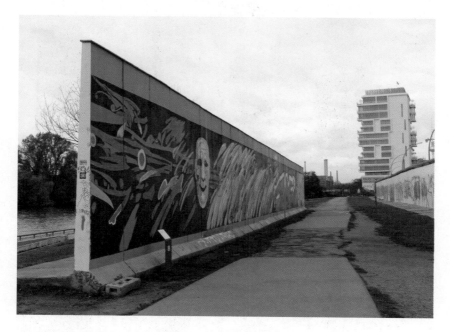

메르체데스벤츠 다목적 경기장에서 슈프레 강변으로 연결되는 통로를 만들기 위해
벽화 44미터가량이 제거된 후 장벽 안쪽 강변으로 옮겨져 다시 세워졌다.

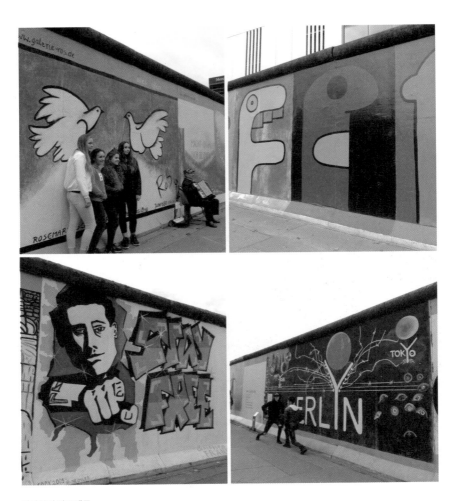

벽화들과 방문객들.

이 공원화되면서 이스트사이드 갤러리의 주변 환경은 완전히 달라졌다. 베를린 분단의 역사를 고스란히 간직한 장벽은 벽화로 장식된 거대한 기념조형물이 되었지만 그 미래는 여전히 미지수다. 다만 이 기념조형물을 지키려는 이들의 노력이 계속되고 있다는 것만은 분명하다.

　　　　마지막으로 한 가지 강조하고 싶은 점은 이스트사이드 갤러리가 앞에서 소개한 아홉 곳의 기념조형물들과 다른 그만의 특징을 품고 있다는 것이다. 바로 불행한 과거를 반성, 경고, 추모, 상기시키는 역할에만 머무르지 않는 '축제'의 성격이다. 세계의 예술인들이 모여 자유로운 벽화 축제를 벌이면서 냉전과 분단의 상징이었던 베를린장벽은 화합과 통일의 기념조형물로 승화되었다. 죽음의 경계선은 예술의 벽이 되어 자유로운 지구인들의 순례가 이어지는 하나의 성지로 변모했다.

에필로그

2000년대 초 베를린에서 공부하던 시절 나는 공공미술에 관심이 많았다. 당시엔 틈만 나면 카메라를 들고 베를린 이곳저곳을 돌아다녔다. 공공미술 작품들과 그 주변의 건축 환경을 둘러보고 촬영하면서 가장 인상 깊었던 것은 역사적인 장소에 있는 기념조형물들이었다. 한국에서 늘 보았던 높이 솟은 기념탑이나 진부할 정도로 사실적인 동상과는 다른 새로운 형식의 기념조형물들이 무척 신선하게 다가왔다. 그리고 미술 작품으로서 완성도뿐만 아니라 역사적인 사건을 예술적으로 풀어내는 방식이 마음 깊이 와닿았다. 현대미술은 자칫하면 현학적이고 자폐적으로 흘러 공허해지기 쉬운데, 기념조형물의 형태 속에서 알맞게 쓰이는 점이 좋았다. 마음에 드는 기념조형물이 있는 장소엔 시시때때로 찾아갔다. 홀로 그런 장소에 머물다 보면 항상 잔잔한 감동에 빠져들곤 했다. 그렇게 기념조형물들을 만나러 다니면서 예술과 역사에 대한 나의 사색도 조금씩 깊어졌다. 그 과정에서

베를린의 기념조형물들과 관련된 여러 자료들을 모았고, 책으로 엮기 위한 기본 구상도 해놓았다.

그러나 2004년 봄, 한국으로 돌아온 후부터 나는 코앞의 생활에 급급해 베를린에서 연구한 내용들을 거의 잊고 살았다. 하지만 오랜 시간이 지나도 베를린의 기념조형물들이 문득문득 떠올랐고, 그것들의 의미를 제대로 정리해 한국 사회에 알려야 한다는 생각이 사라지지 않았다. 특히 독일의 기념조형물이 남다른 것은 제도가 특별해서가 아니라 기념조형물에 대한 그들의 시각이 우리보다 개방적이고 자유롭기 때문이라는 점을 이야기하고 싶었다. 그런 생각은 한국 사회 곳곳에서 마주치는 진부한 모양의 기념조형물을 볼 때마다 더욱 강해졌다.

그러다가 드디어 기회가 찾아왔다. 2016년 11월호부터 2017년 1월호까지 3회에 걸쳐 미술잡지《퍼블릭아트》에 베를린의 기념조형물들을 소개하는 원고를 쓰게 된 것이었다. 그 때문에 기존의 자료들을 다시 정리하고 인터넷으로도 새로운 정보들을 살펴보면서 글을 썼다. 물론 미술잡지에는 지면의 한계 때문에 짧게 축약하여 아홉 곳의 기념조형물들만 소개했다. 그 과정에서 알게 된 점은 내가 오랫동안 한국에 소개하려고 생각했던 기념조형물들에 대한 정보가 이젠 인터넷에 넘쳐난다는 것이었다. 여행이 일상화되고 정보통신기술이 급속도로 발전한 시대에 당연한 일이라고 할 수 있다. 그렇지만 특히 우리말로 된 기념조형물에 대한 온라인 정보들은

대부분 매우 얕거나 부정확했다. 게다가 인터넷의 특성상 주로 일반적인 정보들을 비슷하게 짜깁기한 내용이 많았다. 또한 비전문적인 글이 많다 보니 베를린의 기념조형물들에 대한 역사적 배경과 미학적인 측면을 깊이 있게 다룬 경우는 찾아보기 힘들었다. 그래서 나는 출간을 목표로 원고를 다시 쓰기 시작했다. 그리고 세월의 간격을 고려하여 다시 한 번 현장을 답사하며 원고를 보완하기로 마음먹었다.

2017년 가을, 간만에 베를린으로 날아간 나는 한 달 가까이 기념조형물들을 다시 돌아보며 사진 촬영을 했다. 여전히 예전 그대로의 모습으로 묵묵히 세월을 견디고 있는 기념조형물들을 보면서 만감이 교차했다. 한편으로 이들이 손상되지는 않았을까 걱정도 되었다. 왜냐하면 기념조형물이 있는 곳마다 관광객들과 견학생들로 넘쳐났기 때문이었다. 실제로 일부 기념조형물에선 파손되거나 더럽혀진 부분을 발견하기도 했다. 베를린은 내가 공부하던 시절에 비해 많이 달라진 게 분명했다. 예전엔 기념조형물이 있는 장소들은 대체로 한적한 편이었지만, 그동안 인터넷 덕분에 널리 알려졌기 때문인지 그만큼 찾아오는 사람들이 많아진 듯했다. 이젠 기념조형물의 관리가 더 중요해졌다.

새로 얻은 정보들과 그에 대한 생각들을 가지고 귀국한 후엔 다시 한 번 원고를 다듬어서 마무리했다. 내 머릿속에서 맴돌던 생각들이 책이 되어 세상에 나오기까지 거의 16년이 걸린 셈이다. 베를린에서 내 청

춘의 한 시절을 보낸 후 내내 마음 한편에 자리 잡고 있던 짐을 이제야 덜어낸 것 같아서 정말 기쁘다. 지난날 약 7년간 독일에서 공부하는 동안 물심양면으로 도움을 주셨던 부모, 형제들에게 뒤늦게나마 감사의 마음을 전하고 싶다. 부모와 형제들 덕분에 이 책을 구상할 수 있었다는 점을 되새긴다. 그리고 이 책을 쓸 수 있도록 응원해준 아내와 딸아이에게 항상 고마움과 사랑하는 마음을 보낸다. 또 지난해 10월 베를린에 머무는 동안 여러모로 도움을 주었던 유비호 작가와 출판에 대해 다양한 조언을 해주신 이옥란 선생님께도 고마운 마음을 표한다. 마지막으로 책이 출간되기까지 애써주신 출판사 반비의 편집부에 깊이 감사드린다. 가능하면 정확한 정보를 바탕으로 글을 쓰려고 했다. 그럼에도 본문에서 사실과 다른 내용이 있다면 필자에게 꼭 알려주시기 바란다. 『베를린, 기억의 예술관』이 한국 사회의 공공미술, 특히 기념조형물의 발전에 조금이나마 도움이 된다면 좋겠다.

2018년 11월
백종옥

참고 문헌

한국어 문헌

김영희, 『베를린장벽의 서사, 독일 통일을 다시 본다』(창비, 2016).

마일스, 델컴, 박삼철 옮김, 『미술, 공간, 도시』(학고재, 2000).

민주화운동기념사업회 연구소 엮음, 『세계의 역사기념시설』(오름, 2006).

박삼철, 『왜 공공미술인가?』(학고재, 2006).

백종옥, 「베를린 메모리얼 스토리」, 《퍼블릭아트》(2016년 11월호~ 2017년 1월호).

송충기, 『나치는 왜 유대인을 학살했을까?』(민음인, 2013).

슐체, 하겐, 반성완 옮김, 『새로 쓴 독일 역사』(지와사랑, 2000).

아렌트, 한나, 김선욱 옮김, 『예루살렘의 아이히만』(한길사, 2006).

윈터, 장 피에르·알렉상드라 파브르, 김희경 옮김, 『명작 스캔들 2』(이숲, 2012).

전진성, 『상상의 아테네』(천년의상상, 2015).

지그문트, 안나 마리아, 홍은진 옮김, 『히틀러의 여인들』(청년정신, 2001).

최호근, 「주요 국가의 역사기념물과 기념사업: 독일·이스라엘·미국의 사례들을 중심으로」,
제3회 고창동학농민혁명 기념사업 대토론회(2007).

크놉, 귀도, 신철식 옮김, 『나는 히틀러를 믿었다』(울력, 2011).

크라머, 카테리네, 이순례, 최영진 옮김, 『케테 콜비츠』(실천문학사, 1991).

프랭클, 빅토어, 이시형 옮김, 『죽음의 수용소에서』(청아출판사, 2005).

하지메, 오다기리, 홍성민 옮김, 『세계사를 바꾼 28가지 암살사건』(아이콘북스, 2011).

하프너, 제바스티안, 안인희 옮김, 『히틀러에 붙이는 주석』(돌베개, 2014).

외국어 문헌

Bösel, Peter-Alexander, *Berlin-Grunewald in historischen Ansichten*(Erfurt: Sutton Verlag GmbH, 2005).

Dickel, Hans & Uwe Fleckner(eds.), *Kunst in der Stadt. Skulpturen in Berlin*(Berlin: Nicolai, 2003).

Gareis, Raimo, *Berliner Mauer*(Wien: Krone, 1998).

Hertle, Hans-Hermann, *Berlin Wall: monument of the Cold War*(Berlin: Ch. Links Verlag, 2007)

Heesch, Johannes & Ulrike Braun, *Orte erinnern*(Berlin: Nicolai, 2003).

Heine, Heinrich, *Almansor: Eine Tragödie*(Books on Demand, 2015).

Hirsch, Nikolaus, Wolfgang Lorch & Andrea Wandel, *Gleis17/Track17*(Berlin, New York: Sternberg Press, 2009).

Kugli, Ana & Michael Opitz, *Brecht-Lexikon*(Stuttgart: J.B. Metzler, 2006).

Meschede, Friedrich(hrsg.), *Micha Ullman, Bibliothek*(Amsterdam, Dresden: Verlag der Kunst, 1999).

van Treeck, Bernhard, *Street-Art Berlin*(Berlin: Schwarzkopf & Schwarzkopf, 1999).

Die Berliner Mauer(Berlin: Jaron, 2003).

Stauffenberg und das Attentat vom 20. Juli 1944(Stiftung Gedenkstätte Deutscher

Widerstand, 2014).

영화 및 드라마

「마지막 열차(Der letzte Zug)」, 요제프 빌스마이어·다나 바브로바 감독, 아르투르
브라우너(Artur Brauner) 각본(2006).
「체크포인트 찰리의 여인(Die Frau vom Checkpoint Charlie)」, 미겔 알레샨드르(Miguel
Alexandre) 감독(Arte 방영, 2007).
「슈타우펜베르크: 트루스토리(Stauffenberg – Die wahre Geschichte)」, 다큐멘터리 시리즈
'우주의 역사(Universum History)' 62화, 올리버 할름부르거(Oliver Halmburger) 감독(ORF
방영, 2014).

인터넷 자료

Berlin.de https://www.berlin.de
Berliner Morgenpost https://www.morgenpost.de/
Birgit Kinder https://www.birgit-kinder.de
Denkmalplatz http://www.denkmalplatz.de/
Der Tagesspiegel http://www.tagesspiegel.de
Die Welt https://www.welt.de
Duden http://www.duden.de/rechtschreibung/deutsch_deutsch
East Side Gallery http://www.eastsidegallery-berlin.de
Gedenkstätte Berliner Mauer http://www.berliner-mauer-gedenkstaette.de

German Art Gallery http://www.germanartgallery.eu

Ministergarten http://ministergarten.berlin

National September 11 Memorial & Museum https://www.911memorial.org

ON architektur http://www.onarchitektur.de

Rare Historical Photos http://rarehistoricalphotos.com

Ronnie Golz http://www.rgolz.de

Spiegel Online http://www.spiegel.de

Statistik und Deportation http://statistik-des-holocaust.de

Stiftung Denkmal für die ermordeten Juden Europas http://www.stiftung-denkmal.de

Stolpersteine http://www.stolpersteine.com

Stolpersteine in Berlin https://www.stolpersteine-berlin.de

Trabi museum http://www.trabi-museum.com

United States Holocaust Memorial Museum https://www.ushmm.org

Yad Vashem http://www.yadvashem.org

기념조형물과 장소 목록

1

카를 프리드리히 싱켈(Karl Friedrich Schinkel), '노이에바헤(Neue Wache, 1816~1818)'.
케테 콜비츠(Käthe Kollwitz), 「죽은 아들을 안은 어머니(Mutter mit totem Sohn)」(1937~1938).

† 장소: 운터덴린덴 4(Unter den Linden 4).

2

미하 울만(Micha Ullman), 「도서관(Bibliothek)」(1994~1995).

† 장소: 운터덴린덴, 베벨 광장(Bebelplatz, Unter den Linden).

3

피터 아이젠먼(Peter Eisenman), 「학살된 유럽 유대인을 위한 추모비(Denkmals für die ermordeten Juden Europas)」(1998~2005).

† 장소: 코라베를리너 거리 1(Cora-Berliner-Straße 1).

4

니콜라우스 히르슈(Nikolaus Hirsch) · 볼프강 로르히(Wolfgang Lorch) · 안드레아
반델(Andrea Wandel), 「17번 선로(Gleis 17)」(1995~1998).

카롤 브로니아토프스키(Karol Broniatowski), 「추방된 베를린 유대인을 위한 경고의
기념조형물(Mahnmal für die deportierten Juden Berlins)」(1988~1991).

† 장소: 그루네발트역(Bahnhof Grunewald).

5

군터 뎀니히(Gunter Demnig), '슈톨퍼슈타이네 프로젝트(Stolpersteine Projekt, 1992~)'.

† 장소: 베를린 전역.

6

리하르트 샤이베(Richard Scheibe, 1953) · 에리히 로이슈(Erich Reusch, 1979~1980), 「기념비
1944년 7월 20일(Ehrenmal 20. Juli 1944)」.

† 장소: 슈타우펜베르크 거리 13~14(Stauffenbergstraße 13~14).

7

로니 골츠(Ronnie Golz), 「아이히만의 유대인 담당부서(Eichmanns Judenreferat)」(1998).

† 장소: 실슈트라세 버스 정류장과 쿠르퓌르스텐 거리 115(Bushaltestelle 'Schillstraße' &
Kurfürstenstraße 115).

8

프랑크 틸(Frank Thiel), 「빛상자들(Leuchtkästen)」(1998).

† 장소: 프리드리히 거리 43~45(Friedrichstraße 43~45).

9

콜호프앤콜호프(Kohlhoff & Kohlhoff), 「기념비(Das Denkmal)」(1998).

온아르키텍투르(ON architektur), 「추모의 창(Fenster des Gedenkens)」(2009~2010).

페터 자센로트(Peter Sassenroth)·루돌프 라이터만(Rudolf Reitermann) 설계, 마르틴 라우흐(Martin Rauch) 건축, '화해의 예배당(Kapelle der Versöhnung, 2000)'.

† 장소: 베르나워 거리 111, 베를린장벽 추모공원(Bernauer Straße 111, Gedenkstätte Berliner Mauer).

10

이스트사이드 갤러리(East Side Gallery, 1990).

† 장소: 뮐렌 거리(Mühlenstraße).

베를린, 기억의 예술관

도시의 풍경에 스며든 10가지 기념조형물

1판 1쇄 펴냄 2018년 12월 31일
1판 3쇄 펴냄 2022년 3월 1일

지은이 백종옥
펴낸이 박상준
책임편집 조은
편집 최예원, 조은, 조준태
펴낸곳 반비

출판등록 1997. 3. 24.(제16-1444호)
(우)06027 서울특별시 강남구 도산대로1길 62
대표전화 515-2000, 팩시밀리 515-2007
편집부 517-4263, 팩시밀리 514-2329

ISBN 979-11-89198-51-0 (03600)

반비는 민음사출판그룹의 인문·교양 브랜드입니다.